Michael Brandt
Bernwards Tür

Schätze aus dem Dom zu Hildesheim
herausgegeben im Auftrag des Domkapitels
durch das Dom-Museum Hildesheim
von Michael Brandt, Claudia Höhl und Gerhard Lutz

Band 3

Michael Brandt
Bernwards Tür

mit Fotografien von Frank Tomio

Michael Brandt

BERNWARDS TÜR

mit Fotografien
von Frank Tomio

Abbildungsnachweis

Frontispiz Türzieher
(linker Flügel)

K. B. Kruse, Grabungsauswertung Hildesheim: 6
Prof. Manfred Zimmermann, EUROMEDIAHOUSE, Hannover: 9
Bamberg Staatsbibliothek: 78, 89
Berlin, Staatliche Museen: 92, 93
Essen, Domschatz: 94
Hildesheim, Bistumsarchiv: 2
London, British Library: 79, 85
München, Bayerisches Nationalmuseum: 97
Paris, Bibliothèque Nationale: 80, 83, 84, 88, 90, 99
Rom, Istituto Poligrafico e Zecca dello Stato: 81, 85
Utrecht, Bibliotheek der Rijksuniversiteit: 95, 96
Weimar, Museum für Kunst und Gewerbe: 98

Abbildungen aus Publikationen:
Mende 1983: 10–12

Alle übrigen Abbildungen:
Hildesheim, Dom-Museum

Bibliografische Information der Deutschen Nationalbibliothek:
Die Deutsche Nationalbibliothek verzeichnet diese Publikation
in der Deutschen Nationalbibliografie; detaillierte bibliografische Daten
sind im Internet über http://dnb.dnb.de abrufbar.

2., aktualisierte Auflage 2016
© 2016 Verlag Schnell & Steiner GmbH, Leibnizstr. 13, D-93055 Regensburg
In Zusammenarbeit mit Bernward Mediengesellschaft mbH, Hildesheim
Umschlaggestaltung: Anna Braungart, Tübingen
Satz: typegerecht, Berlin
Druck: M. P. Media-Print Informationstechnologie GmbH, Paderborn
ISBN 978-3-7954-3123-5

Weitere Informationen zum Verlagsprogramm erhalten Sie unter:
www.schnell-und-steiner.de

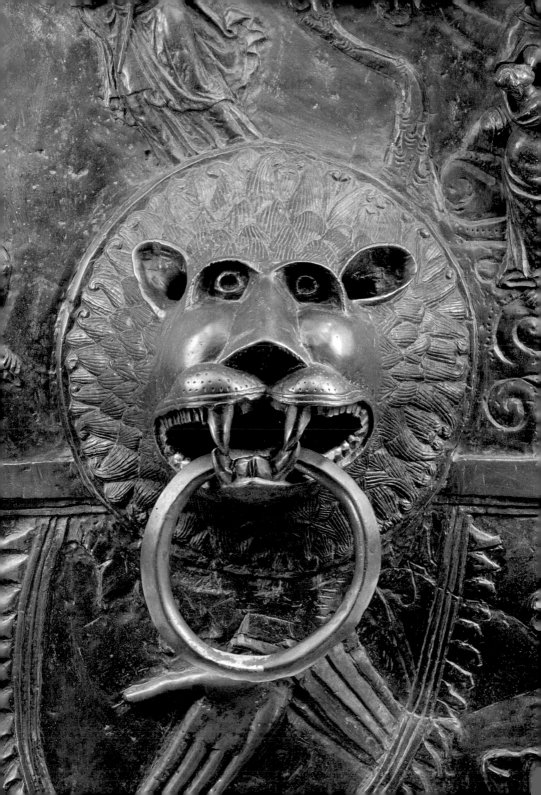

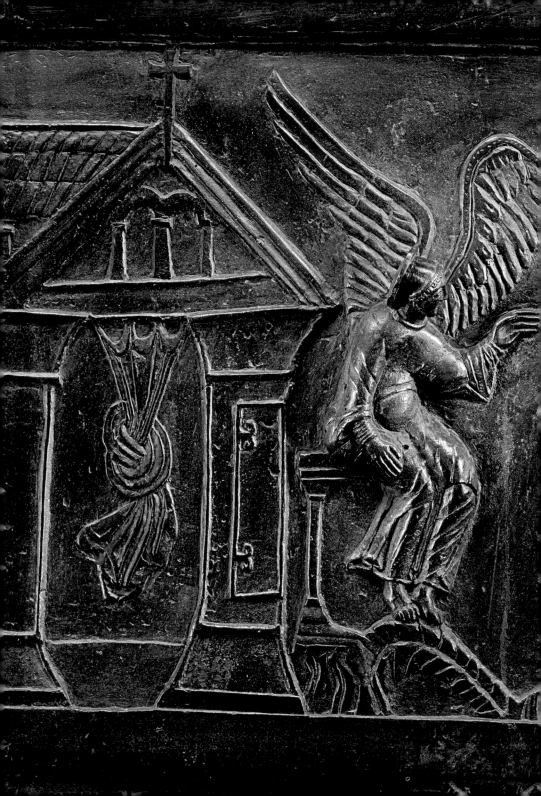

»Da nämlich durch einen Menschen der Tod gekommen ist,
kommt durch einen Menschen auch die Auferstehung der Toten.
Denn wie in Adam alle sterben, so werden in Christus
alle lebendig gemacht werden.«

1 Kor 15,21–22

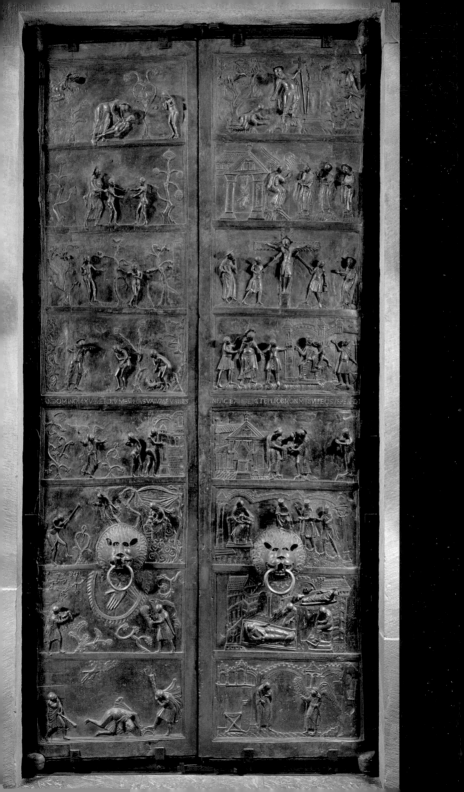

I. DAS HAUPTPORTAL DER BISCHOFSKIRCHE

Fünf Türen führen in den Hildesheimer Dom. Eine davon wird allerdings nur zu besonderen Anlässen geöffnet (Abb. 2). Schon durch ihre Größe gibt sie sich als Hauptportal zu erkennen. Die beiden bronzenen Türflügel sind von oben bis unten mit Bildfeldern geschmückt, deren Figuren sich vollplastisch aus der Fläche aufwölben (Abb. 3). Dabei ist jeder Flügel in einem Stück gegossen, und das bei einer Höhe von 4,72 m! Eine Inschrift auf dem mittleren Horizontalstreifen des gliedernden Rahmengerüstes gibt dem Betrachter Auskunft über den Stifter und den ursprünglichen Bestimmungsort dieses Riesenwerkes:[1]

2 Einzug des Bischofs (Domweihe 1960)

»AN(NO) DOM(INICE) INC(ARNATIONIS) M · XV · B(ERNVVARDVS) EP(ISCOPVS) · DIVE MEM(ORIE) · HAS VALVAS FVSILES//IN FACIE(M) ANGELICI TE(M)PLI · OB MONIM(EN)T(VM) SVI FEC(IT) SVSPENDI·

(Im Jahr der Menschwerdung des Herrn 1015 ließ Bischof Bernward göttlichen Gedenkens diese gegossenen Türflügel an der Vorderseite des Engelstempels zu seinem Gedächtnis aufhängen. Auftraggeber ist demnach der Hildesheimer Bischof Bernward (993–1022) gewesen, der im gleichen Jahr auch die Krypta von St. Michael vollendete. Dieses zeitliche Zusammentreffen ist sicher kein Zufall. Das in den Formulierungen »DIVE MEMORIE« und »OB MONIMENTUM SVI« der Türinschrift angesprochene Gebetsgedenken korrespondiert mit der Tatsache, dass Bernward kurz zuvor mit dem Bau der Krypta von St. Michael jenen Teil der von ihm auf einer Anhöhe nördlich des Domes gegründeten Klosteranlage forciert in Angriff genommen hatte, in dem er begraben sein wollte. Als Bauherr der planvoll konzipierten Unterkirche hat er sich dort im gleichen Jahr 1015 mit der Weiheinschrift im Scheitel des Umgangs nachhaltig in Erinnerung gebracht. So wird wohl auch die prominent gesetzte Inschrift auf der Tür von Bernward selbst veranlasst sein (Abb. 4/5). Der mit den Worten »VALVAS FUSILES« gegebene Hinweis auf Technik und Material spricht ebenfalls dafür – wie noch zu zeigen ist.

3 Bronzetür im Westportal des Domes

4 Widmungs-
inschrift, links

5 Widmungs-
inschrift, rechts

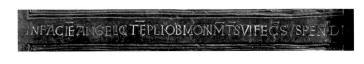

Für welches Bauwerk Bernward die Hildesheimer Türflügel gie-
ßen ließ, ist der Inschrift nicht so ohne Weiteres zu entnehmen. Die
immer wieder in die Diskussion gebrachte Gleichsetzung des an-
gesprochenen »TEMPLUM ANGELICUM« mit der dem Erzengel Mi-
chael geweihten Hildesheimer Klosterkirche ist in mehrfacher Hin-
sicht problematisch. Schon vom Baubefund her gibt es hier keinen
Anhaltspunkt.[2] Weder das Portal im Westscheitel der Krypta noch
die vier Türöffnungen an den Außenseiten der Seitenschiffe sind in
Höhe und Breite groß genug, die bronzenen Türflügel aufzunehmen,
deren Bildprogramm sich erst im unmittelbaren Nebeneinander er-
schließt.

Dass man überhaupt erwägen konnte, Bernward habe die Tür-
flügel ursprünglich gar nicht für seine Kathedralkirche, sondern
für St. Michael bestimmt, hängt mit einer Nachricht aus der Zeit
Godehards, seines Nachfolgers im Bischofsamt, zusammen. Dieser
hatte, so überliefert es die sog. Vita Godehardi prior des Hildeshei-
mer Domklerikers Wolfhere, die Westkrypta des Domes abbrechen
und an ihrer Stelle ein Portal errichten lassen, in das er die Türflügel
Bernwards integrierte.[3] Es hieße allerdings, diese Nachricht überzu-
strapazieren, wollte man ihr entnehmen, Godehard habe die Groß-
bronze von St. Michael in den Dom überführt. Einen derart massi-
ven Eingriff in die Memorialstiftung des Amtsvorgängers hätten die
Zeitgenossen sicher nicht unkommentiert gelassen. Doch bezeich-
nenderweise schweigen die Quellen!

Man kann also davon ausgehen, dass Bernward die »VALVAS
FUSILES« für den Dom gestiftet hat. Ihre Größe legt nahe, dass sie
für eine neu zu schaffende Portalanlage bestimmt waren. Folgt man
dem Wortlaut der Inschrift, war dieses Portal 1015 vollendet, denn
es ist vom Einbau der Tür die Rede. Schon im Zuge der nach 1945
im kriegszerstörten Dom durchgeführten Grabungen wurden in der
bestehenden Westvorhalle Fundamente freigelegt, die auf eine ent-
sprechende Maßnahme hindeuten.[4] Dass Bernward hier tatsächlich
eine neue Eingangshalle errichten ließ, wird durch Nachgrabungen

6 Hildesheimer
Dom zur Zeit Bischof
Bernwards mit West-
bau für die Bronze-
türen und neuem
Fußboden (K. B.
Kruse, Grabungsaus-
wertung Hildesheim)

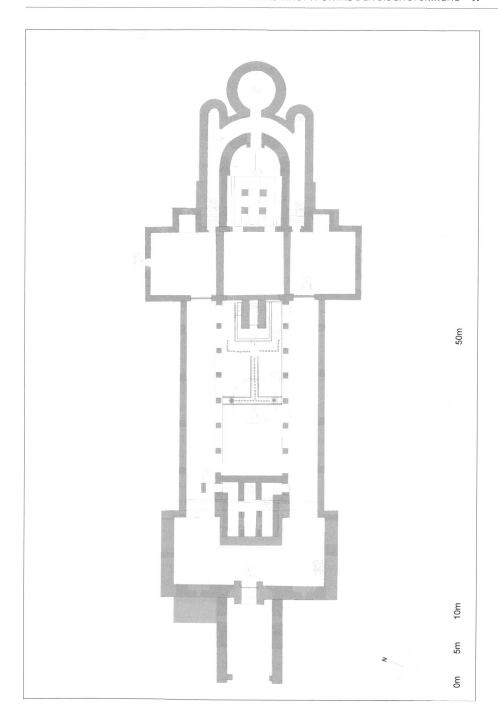

50m

10m

5m

0m

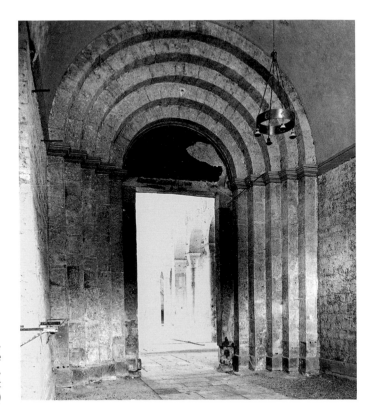

7 Hildesheim, Dom,
Westportal-Gewände
aus der Zeit Hezilos,
Blick nach Südost
(um 1959)

wahrscheinlich gemacht, die in jüngster Zeit im Bereich des West-
turmes vorgenommen werden konnten (Abb. 6).[5] Einen indirekten
Hinweis darauf, dass die Bezeichnung »TEMPLUM ANGELICUM« auf
den Dom zu beziehen ist, liefert übrigens die Bernward-Vita. Dort
wird unter den Stiftungen Bernwards für den Dom ein Radleuchter
erwähnt, den der Bischof »in facie templi« habe aufhängen lassen,
also wohl im westlichen, zum Haupteingang hin gelegenen Teil sei-
ner Kathedralkirche.[6]

Es bleibt die Frage, warum Bernwards unmittelbarer Nachfolger
Godehard sich noch nicht einmal zwei Jahrzehnte später zu einem
radikalen Umbau der Westteile veranlasst sah. In seiner Vita ist da-
von die Rede. Der archäologische Befund macht deutlich, dass Go-
dehard einen völlig neuen Westbau errichten ließ. Möglicherweise
konnte Bernward seinen Umbau nicht vollenden. Vor allem scheint
Godehard aber daran gelegen gewesen zu sein, einen monumen-
taleren Prozessionsweg zu schaffen. Dies ist m. E. die plausibelste

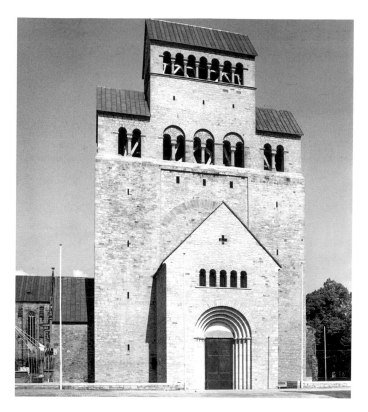

8 Hildesheim, Dom, rekonstruierter Westbau mit dem an die Stirnwand der Vorhalle versetzten Westportal (um 1960)

Erklärung dafür, dass nun auch der alte Westchor mit der darunterliegenden Krypta abgebrochen wurde, den Bernward offenbar nur geringfügig verändert hatte. Die in den Neubau übernommene Bronzetür ließ Godehard vermutlich von einer großen Konche überwölben, die diese Nahtstelle zwischen drinnen und draußen monumental zur Geltung brachte. Von einem neuen vorgelagerten Atrium, einem »herrlichen Paradies mit schönen Säulengängen und hohen Türmen«, führte der Weg nun in einem Zug durch das Mittelschiff zum Chor, über dem Bernwards Nachfolger einen »höchst kostbar vergoldeten« Glockenturm errichten ließ.[7]

Die Brandkatastrophe von 1046, die den Dom schwer getroffen hat, überstand das Westportal unbeschadet. Im Verlauf der anschließenden, von Bischof Azelin initiierten Abbruch- und Umbauarbeiten wurde es offenbar in situ belassen,[8] so dass dessen Nachfolger Hezilo, der den Dom in seinen alten Grundmaßen wiederherstellen ließ, das Portal an alter Stelle integrieren konnte. Das Atrium war dem von

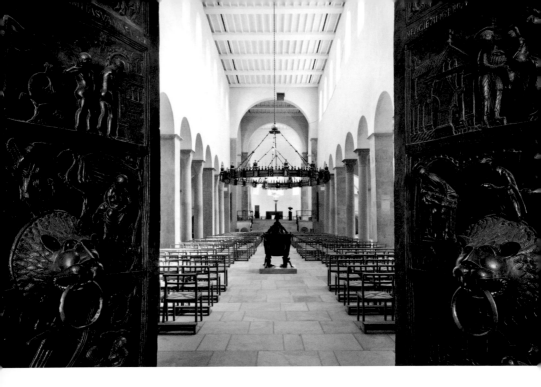

9 Blick durch die geöffnete Bernwardtür in das Langhaus des Domes (2014)

Azelin geplanten Neubau zum Opfer gefallen, der weiter nach Westen ausgreifen sollte. Hezilo hat stattdessen eine doppelgeschossige Vorhalle errichtet und die Portalöffnung Godehards durch ein mehrfach gestuftes Gewände verblendet, das die bronzenen Türflügel seither wirkungsvoll umrahmte (Abb. 7). Erst als im 2. Weltkrieg mit Bombenattacken zu rechnen war, hat man Bernwards Tür aus ihren alten Angeln geschlagen und in Sicherheit gebracht. Im wiederaufgebauten Dom wurden sie dann 1960 mitsamt dem Gewände der Hezilozeit an die Westfront der Vorhalle versetzt (Abb. 6/8). Das sollte im Innern des Domes zusätzlich Raum schaffen. Dass die Türflügel nun mit der Ansichtsfläche nach innen gekehrt waren, zielte darauf, sie für die Besucher der Bischofskirche leichter zugänglich zu machen. Doch die Zweckmäßigkeit ging zu Lasten der liturgisch bestimmten Bildaussage. Statt dem Eintretenden den Übergang in einen geheiligten Raum bewusst zu machen, bot sich ihm eine buchstäblich rückwärtsgewandte Inszenierung, die mit der mittelalterlichen Anmutung ihrer architektonischen Formensprache vergeblich versucht hat, die verlorenen Zusammenhänge zu überspielen. Die 2014 abgeschlossene Generalsanierung der 1945 so schwer zerstörten Bischofskirche hat nun Gelegenheit gegeben, die Tür wieder an ihren angestammten Ort zurückzuführen (Abb. 9).

II. TÜRFLÜGEL AUS METALL

B ernward wusste sehr genau, was er tat, als er den Auftrag zum Guss der beiden monumentalen Türflügel erteilte. Schon sein politischer Lehrmeister Willigis, unter dem Bernward als königlicher Notar in der Hofkapelle tätig war und dem er in der territorialen Auseinandersetzung um Gandersheim, das älteste Familienstift des Herrscherhauses, entschlossen die Stirn bot, hatte für den eigenen Dombau in Mainz auf die Symbolkraft einer Bronzetür gesetzt (Abb. 11).[9] Die Widmungsinschrift der Mainzer Tür hebt hervor, dass Willigis der Erste war, der nach dem Tod Karls des Großen Türflügel aus Metall machen ließ. Wenn die rühmende Inschrift an Karl den Großen erinnert, verweist sie auch auf die politische Programmatik dieser Stiftung: In der Aachener Stiftskirche stand der Thron Karls des Großen, von dem Thietmar von Merseburg in seiner Chronik berichtet. Deshalb war Aachen zum Krönungsort Ottos des Großen, Ottos des II. und Ottos des III. geworden. Heinrich II. dagegen wurde in Mainz zum König gesalbt, dessen Metropoliten der Papst das Recht zur Weihe des Herrschers verliehen hatte. So kann man davon ausgehen, dass Willigis alles daransetzte, seinen Bischofssitz dauerhaft als Krönungsort zu etablieren. In diesem Zusammenhang wird der Plan zu einem Dombau von gewaltiger Größe gereift sein. So, wie die alte Krönungskirche in Aachen sollte der 1009 vollendete Willigisdom durch ein bronzenes Portal ausgezeichnet werden. Erst von daher lässt sich ermessen, welche Wirkung das noch erheblich größere und ganz mit Bildern verzierte Domportal Bernwards auf die Zeitgenossen ausgeübt haben muss. Dass dem Hildesheimer Bischof und denen, die in seinem Auftrag tätig wurden, die Mainzer Tür als Vorbild vor Augen stand, ist offensichtlich.[10] Man erkennt es schon daran, dass auch Bernwards Türflügel – anders als die in Aachen (Abb. 10) – eine mittige Horizontalteilung aufweisen. Sie ist als profilierter Streifen mit dem Rahmen verbunden und trägt – wie in Mainz – die Stifterinschrift. Wie dort fügen sich Querstreifen und Rahmung zu jeweils zwei hochrechteckig übereinandergeordneten Feldern. Es ist das konstruktive Gefüge einer metallbeschlagenen Holztür, das hier nachklingt. Die Türzieher orientieren sich eben-

10 Aachen, Dom, Bronzetür der Karlskapelle, um 800

11 Mainz, Dom, Bronzetür des Erzbischofs Willigis, um 1000

falls am Mainzer Vorbild. Dort ist die barbarische Wildheit der Löwenköpfe auf die gleiche Weise dadurch zum Ausdruck gebracht, dass der als Handhabe dienende Ring von den gebleckten Reißzähnen der Bestien gehalten wird. Allerdings sieht man es den Mainzer Köpfen an, dass ihre Modelleure sich an einer antiken Vorlage orientieren konnten.[11] In Hildesheim kennt man so etwas nur noch vom Hörensagen (Abb. 12–14). Wie der Reliefschmuck insgesamt sind die beiden Türzieher hier aber mit dem jeweiligen Türflügel in einem Stück gegossen, also nicht nachträglich aufgenietet, wie das in Mainz und Aachen geschah! Nie wieder hat man im Mittelalter einen Bronzeguss von solcher Kühnheit gewagt, sieht man einmal von Bernwards zweitem Wunderwerk ab, der riesigen Bildersäule, die er gegen Ende seines Lebens in St. Michael aufrichten ließ.[12]

Das heilsgeschichtliche Bildprogramm dieser beiden Monumente macht deutlich, dass sich für Bernward mit den Großbronzen mehr verbunden hat als nur der Ehrgeiz, es dem bewunderten Können der Antike nachzutun oder mit solchen ehernen Bildwerken Machtansprüche geltend zu machen. Schon für die Aachener

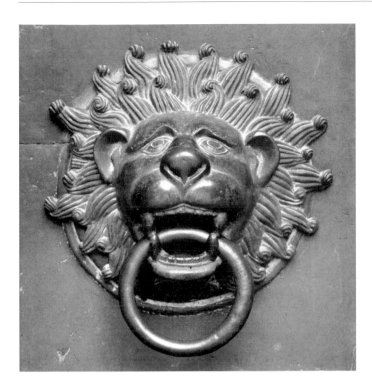

12 Willigistür, Türzieher

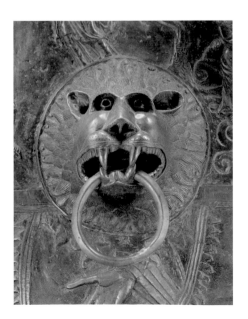

13/14 Bernwardtür, Türzieher

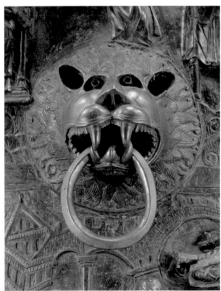

Bronzen ist zu bedenken, dass sie zum Schmuck einer Kirche dienen und insofern der Verherrlichung Gottes. Das Beispiel, das den mittelalterlichen Auftraggebern dabei vor Augen stand, war »der heilige Salomon«, wie Bernward ihn in der Rechtfertigungsurkunde nennt, mit der er sich seine reichen Stiftungen an den Dom und an St. Michael zugutehält.[13]

Es fällt auf, welchen Stellenwert die Bibel im ersten Buch der Könige gerade den Bronzegüssen gibt, mit denen Salomon den Tempel ausgestattet sehen wollte (1 Kön 7,13 – 51). Eigens lässt er dafür den Hiram aus Tyrus kommen, von dem es heißt, er sei »mit Weisheit, Verstand und Geschick begabt, um jede Arbeit in Erz auszuführen.« Man möchte meinen, dass Bernwards Biograf Thangmar auf diese Stelle im Buch der Könige anspielt, wenn er so nachdrücklich schildert, wie der Hildesheimer Bischof allmorgendlich jene Werkstätten aufsuchte, »wo Metalle in der verschiedensten Weise bearbeitet werden.«[14] Bernward selbst wird gewiss an Hiram gedacht und sich von daher angespornt gesehen haben, Salomo nachzueifern.

Türflügel mit bildhaften Reliefs kannte Bernward aus Rom. Neben der spätantiken Holztür von Santa Sabina konnte er hier vor allem das heute verlorene Hauptportal der alten Petersbasilika bewundern, das Papst Leo IV. (847 – 855) mit szenischen Reliefs hatte schmücken lassen.[15] Aus der Lektüre an der Hildesheimer Domschule waren Bernward aber sicher auch jene anschaulichen Türbeschreibungen der antiken Dichtung vertraut, wie sie etwa in der Aeneis oder in den Metamorphosen des Ovid überliefert sind.[16] Womöglich waren es gerade diese fiktiven Meisterwerke, an denen der Bischof sich messen wollte, als er für seine Kathedralkirche die bronzene Bildertür in Auftrag gab.

III. DIE SPRACHE DER BILDER

1. ERSCHAFFUNG DES MENSCHEN

Das erste Bildfeld der 16-teiligen Folge zeigt die Erschaffung des Menschen, wie sie im zweiten Kapitel des Buches Genesis beschrieben wird (Abb. 15):

> »Da formte Gott, der Herr, den Menschen aus Erde vom Ackerboden und blies in seine Nase den Lebensatem. So wurde der Mensch zu einem lebendigen Wesen. Dann legte Gott, der Herr, in Eden, im Osten, einen Garten an und setzte dorthin den Menschen, den er geformt hatte. Gott, der Herr, ließ aus dem Ackerboden allerlei Bäume wachsen, verlockend anzusehen und mit köstlichen Früchten, in der Mitte des Gartens aber den Baum des Lebens und den Baum der Erkenntnis von Gut und Böse.« (Gen 2,1–9)

Schon das Eingangsbild lässt erkennen, dass die Tür den biblischen Text nicht buchstäblich illustriert, sondern in zeichenhaften Darstellungen interpretiert, die auf eigene Weise erschlossen werden wollen. Von einem Engel, wie ihn die Tür zur Linken des Schöpfers zeigt, ist im biblischen Text keine Rede. Außerdem kann man sich fragen, warum der Heiligenschein des Schöpfergottes ein aufgelegtes Kreuz zeigt, wie die Christusfigur des neutestamentlichen Flügels (Abb. 16). Bereits an diesem leicht zu übersehenden Detail wird ablesbar, welcher theologische Gehalt der auf den ersten Blick so naiv anmutenden Bildsprache der Tür zukommt. Der Kreuznimbus macht deutlich, dass nicht Gottvater als Schöpfer gezeigt werden soll, sondern der göttliche Logos, das in Christus menschgewordene Wort des Vaters, von dem der Prolog des Johannesevangeliums sagt, dass alles durch dieses Wort geworden ist.[17]

Noch etwas unterscheidet die Tür von der biblischen Erzählung: Nicht die Formung des Menschen wird gezeigt, sondern der Moment, in dem der Schöpfer den noch leblosen Leib vom Boden erhebt, um ihn auf die Füße zu stellen. Für Augustinus, dessen Genesiskommentar Bernward gekannt haben muss, unterscheidet sich

15 Erschaffung des Menschen

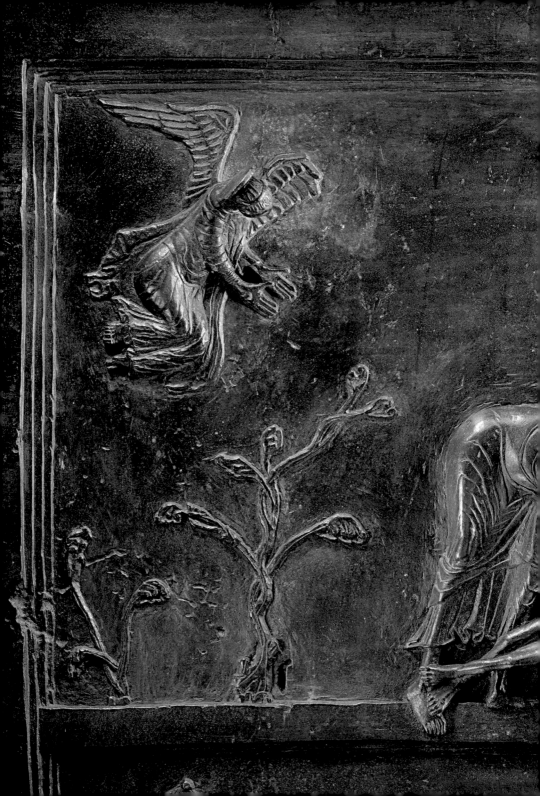

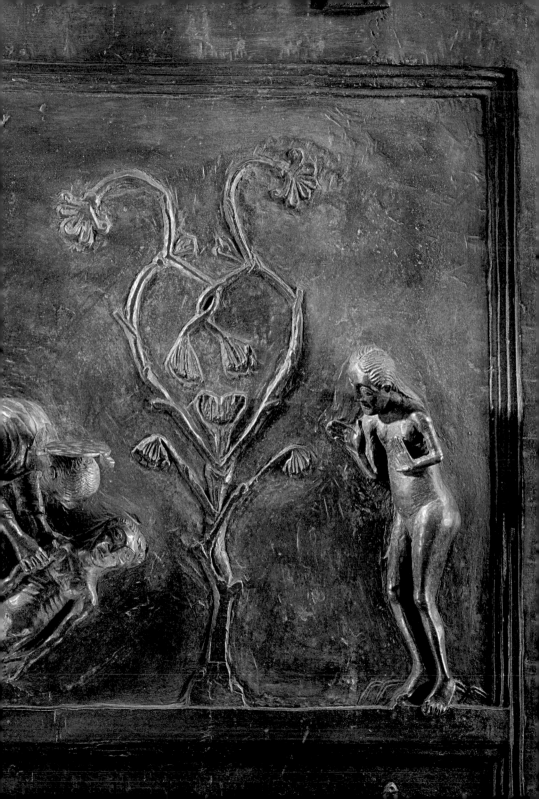

der Mensch gerade durch seine aufrechte Haltung von allen anderen Geschöpfen. Nicht in Umriss und Gestalt der Glieder äußere sich die Gottebenbildlichkeit, die allein den Menschen auszeichne, sondern in seiner Beseelung, die ihren Ausdruck in seinem »Erhobensein zum Himmel« finde.[18] Was Rabanus Maurus im 9. Jahrhundert, daran anknüpfend, über das Wesen des Menschen schreibt, klingt nachgerade so, als habe man sich beim Entwurf für das Bildprogramm der Tür von diesem Text noch in besonderer Weise inspirieren lassen: »Die Griechen« – sagt Rabanus – »haben den Menschen antropos genannt, weil er nach oben schaut und *vom Boden aufgehoben ist zur Betrachtung seines kunstvollen Schöpfers.*«[19] Der Unbekleidete, der sich vom rechten Bildrand her verehrend dem Schöpfergott im Zentrum zuwendet, tut genau dies und ist damit als der beseelte Adam kenntlich gemacht. Auch der Engel auf der linken Seite verehrt den Schöpfer, doch sein Wesen ist von anderer Art als das des Menschen. Der Engel steht nicht auf der Erde und ist auch nicht durch einen hohen Baum von dem zentralen Ereignis geschieden. Als Himmelsbewohner ist es ihm gegeben, den Schöpfungsakt in unmittelbarer Anschauung zu erleben. Augustinus kommt darauf in seinem Genesiskommentar zu sprechen,[20] vor allem aber im »Gottesstaat«, wo es um das Vorauswissen der Engel geht. In der Gegenwart Gottes erkennen sie den ganzen Schöpfungsplan und dieses Erkennen bringt sie dazu, den Schöpfer lobpreisend zu verehren.[21] Von eigener Aussagekraft ist hier – wie in den folgenden Bildern – die Vegetation. Wie in einem Wachstumsprozess entfaltet sich das pflanzliche Leben vom kleinen Schössling am linken Bildrand bis zu dem großen Baum, der zwischen dem Schöpfer und dem beseelten Adam aufragt. Die Haupttriebe dieses »Lebensbaumes« neigen sich nach beiden Seiten. Zugleich verbinden sie sich in einer herzförmigen Verschlingung als sollten Gott und Mensch in dieser »Gebärde« zusammenfinden.

16 Aufrichtung
Adams

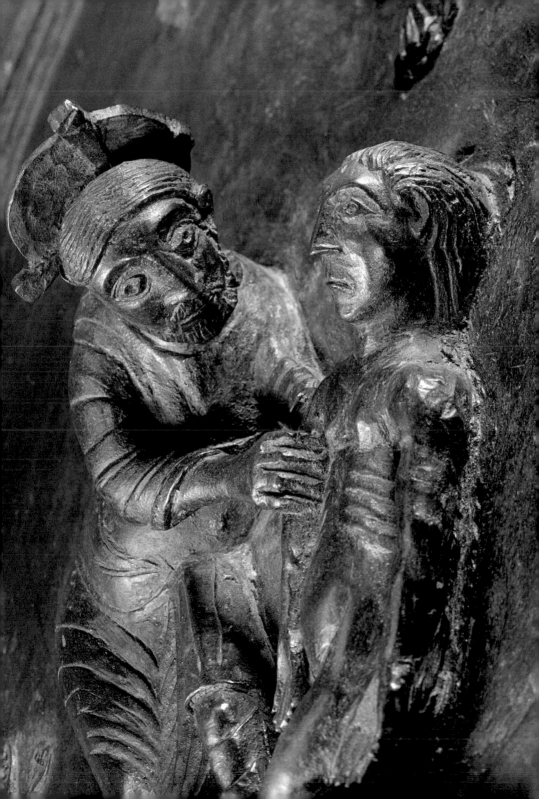

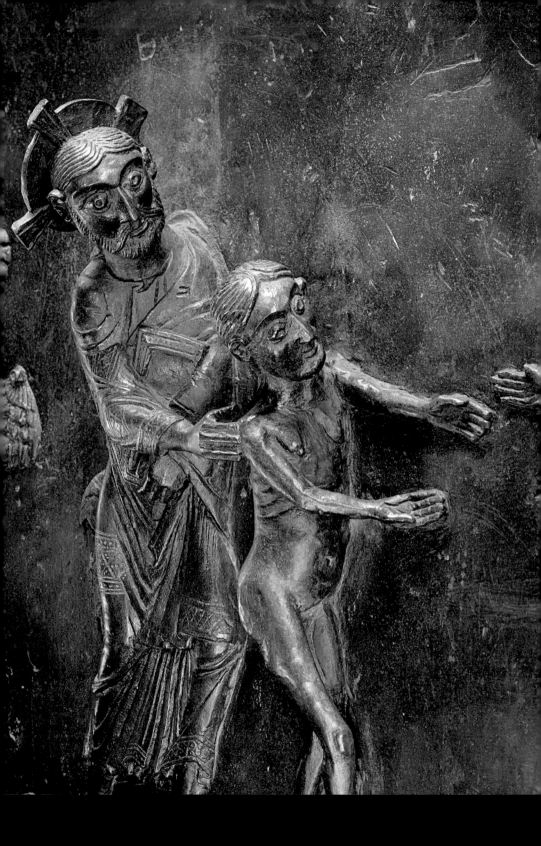

2. ZUFÜHRUNG DER EVA

Im zweiten Feld der Tür vollendet sich der Schöpfungsakt (Abb. 18). Grundlage ist der Abschnitt des Buches Genesis, der mit der Erschaffung der Frau einsetzt, die Gott dem Menschen zur Gefährtin bestimmt hat:

>»Dann sprach Gott, der Herr: Es ist nicht gut, dass der Mensch allein bleibt. Ich will ihm eine Hilfe machen, die ihm entspricht. Gott, der Herr, formte aus dem Ackerboden alle Tiere des Feldes und alle Vögel des Himmels und führte sie dem Menschen zu, um zu sehen, wie er sie benennen würde. Und wie der Mensch jedes lebendige Wesen benannte, so sollte es heißen. Der Mensch gab Namen allem Vieh, den Vögeln des Himmels und allen Tieren des Feldes. Aber eine Hilfe, die dem Menschen entsprach, fand er nicht. Da ließ Gott, der Herr, einen tiefen Schlaf auf den Menschen fallen, so dass er einschlief, nahm eine seiner Rippen und verschloss ihre Stelle mit Fleisch. Gott, der Herr, baute aus der Rippe, die er vom Menschen genommen hatte, eine Frau und führte sie dem Menschen zu. Und der Mensch sprach: Das endlich ist Bein von meinem Bein und Fleisch von meinem Fleisch. Frau soll sie heißen; denn vom Mann ist sie genommen. Darum verlässt der Mann Vater und Mutter und bindet sich an seine Frau, und sie werden ein Fleisch. Beide, Adam und seine Frau waren nackt, aber sie schämten sich nicht voreinander.« (Gen 2,18–24)

Die Tür konzentriert sich auf den Höhepunkt der biblischen Geschichte, den Moment, in dem Adam in seinem ihm vom Schöpfer gebrachten Gegenüber die Eva erkennt, die Mitmenschin. Die Komposition setzt das Geschehen in Parallele zum Schöpfungsakt des ersten Bildes. Wieder berührt der Herr sein Geschöpf an der Schulter, doch nun in einer Gebärde der Zuführung (Abb. 17). Sie bringt zum Ausdruck, dass dieser neue Mensch die Hilfe ist, die dem Mann entspricht. Erneut ist Adam rechts dargestellt. Wo das Anfangsbild ihn in anbetender Verehrung zeigt, sieht man ihn nun der Gefährtin entgegengehen. Wie beide mit ausgebreiteten Armen einander zugeordnet sind, veranschaulicht auf sinnfällige Weise ihre Bestimmung füreinander, die durch die sprechende »Gebärde« der beiden Bäume am rechten und linken Bildrand unterstrichen wird (Abb. 19/20).

17/18 Zuführung der Eva

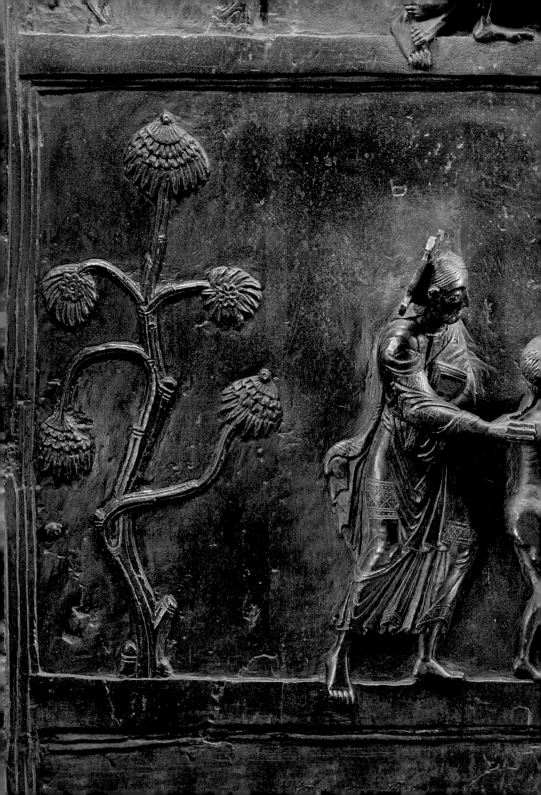

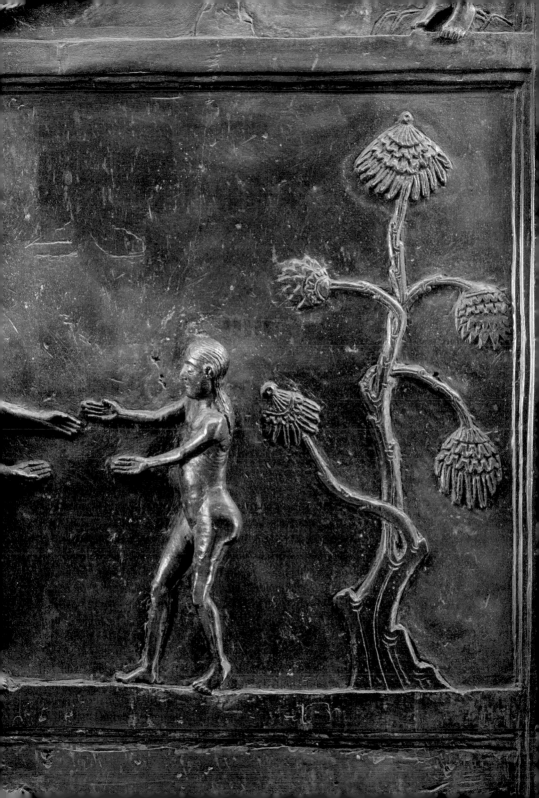

19/20 Paradiesbäume

3. SÜNDENFALL

Nach dem hoffnungsvollen Auftakt setzt mit dem Sündenfall jene unheilvolle Entwicklung ein, die Stufe für Stufe bis dorthin führt, wo die Bilderreihe ihren Tiefpunkt erreicht (Abb. 21):

> »Die Schlange war schlauer als alle Tiere des Feldes, die Gott, der Herr, gemacht hatte. Sie sagte zu der Frau: Hat Gott wirklich gesagt: Ihr dürft von keinem Baum des Gartens essen? Die Frau entgegnete der Schlange: Von den Früchten der Bäume im Garten dürfen wir essen; nur von den Früchten des Baumes, der in der Mitte des Gartens steht, hat Gott gesagt: Davon dürft ihr nicht essen, und daran dürft ihr nicht rühren, sonst werdet ihr sterben. Darauf sagte die Schlange zur Frau: Nein, ihr werdet nicht sterben. Gott weiß vielmehr: Sobald ihr davon esst, gehen euch die Augen auf; ihr werdet wie Gott und erkennt Gut und Böse. Da sah die Frau, dass es köstlich wäre, von dem Baum zu essen, dass der Baum eine Augenweide war und dazu verlockte, klug zu werden. Sie nahm von seinen Früchten und aß; sie gab auch ihrem Mann, der bei ihr war, und auch er aß.« (Gen 3,1–6)

Zum ersten Mal sind Adam und Eva ohne ihren Schöpfer dargestellt. Bezeichnenderweise ist es der Moment, in dem sie den Einflüsterungen des Versuchers erliegen und sich selbst zum Maß aller Dinge machen. Bildhaft kommt dies darin zum Ausdruck, dass jeder von ihnen die verbotene Frucht vor dem Leib hält. Der Baum, der Mann und Frau im Zentrum des Geschehens voneinander trennt, verweist mit seinen kreuzförmig auseinanderstrebenden Zweigen auf das Kreuzesholz des gegenüberliegenden Bildes (Abb. 22/23). So soll man in diesem mittleren Baum wohl den Lebensbaum sehen, von dem zu Anfang die Rede war. Er trennt das Paar, das einander bei der Zuführung fast mit den Fingerspitzen berührte. Das Aufsteigen Adams auf die mittlere Erhebung und das gegenläufige Herabsteigen Evas unterstreichen die aufkommende Distanzierung. Bodenwellen über der Rahmenleiste kennt sonst nur der neutestamentliche Flügel. Das Auf und Ab ist also wichtig genommen. Möglicherweise wird damit ein Gedanke des Augustinus aufgegriffen, der in seinem Buch über den »Gottesstaat« davon spricht, dass es der Hochmut war, der die Menschen veranlasste, gegen Gottes Gebot zu verstoßen, und dass diese Selbsterhebung zwangsläufig zum Herabsinken führte.[22] Auf Augustinus dürfte auch zurückzuführen sein, dass die Schlange nicht aus sich selbst heraus handelt, sondern im

21 Sündenfall

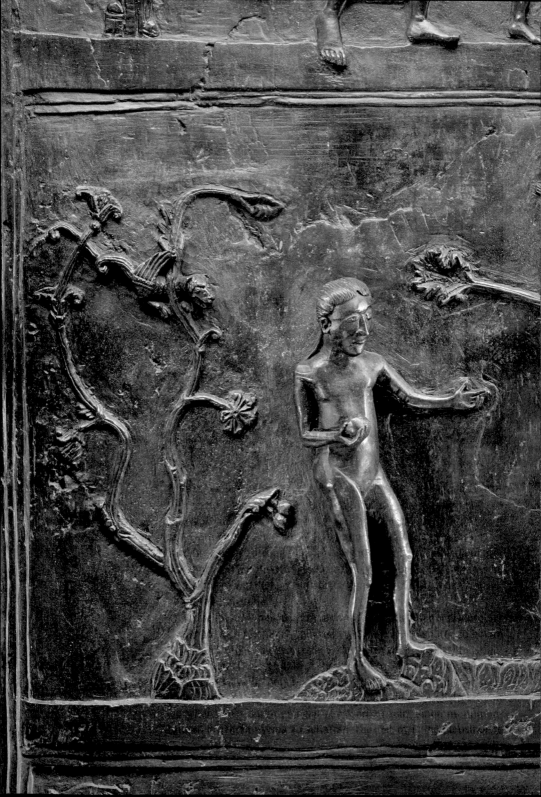

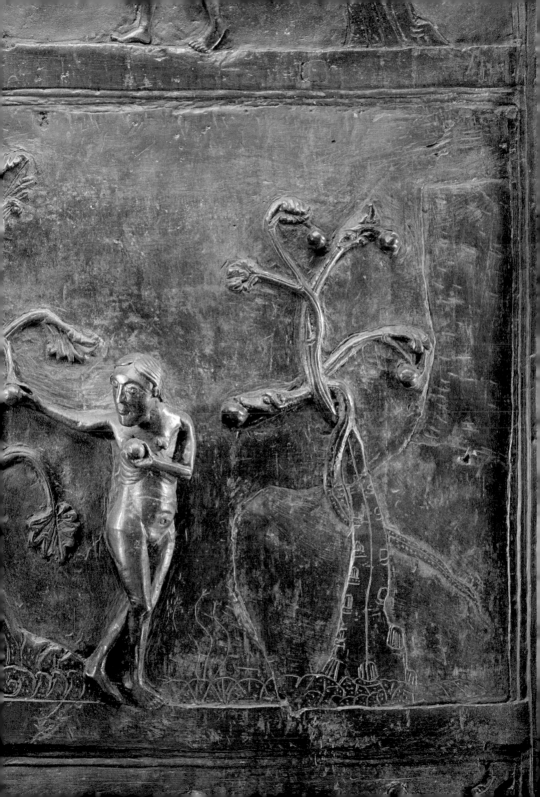

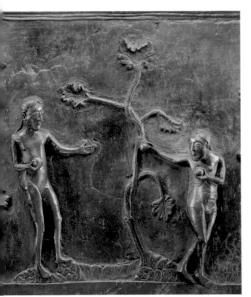

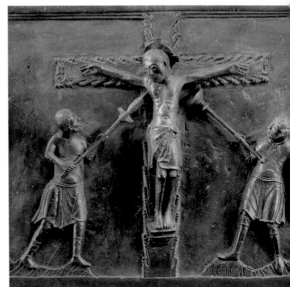

22 Adam und Eva
am Lebensbaum

23 Kreuzigung

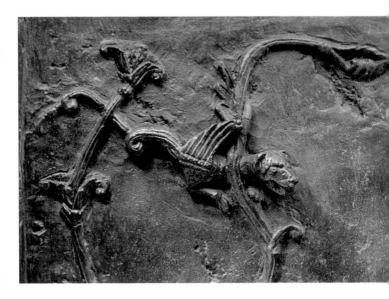

24 Satansdrache

Banne eines Drachen steht, der sich hinter Adam im Baum versteckt (Abb. 24). Im Genesiskommentar erläutert Augustinus nämlich, dass es der Teufel war, der sich die Schlange zu Diensten machte, um Gottes Pläne zu durchkreuzen.[23]

4. VERURTEILUNG

Mit dem Bild der Verurteilung des Menschenpaares und ihres Ver-
führers endet der erste Teil des Zyklus (Abb. 25). Noch einmal ist in
einem wesentlichen Moment zusammengefasst, was die Bibel aus-
führlicher zu erzählen weiß:

*»Da gingen beiden die Augen auf, und sie erkannten, dass
sie nackt waren. Sie hefteten Feigenblätter zusammen und
machten sich einen Schurz. Als sie Gott, den Herrn, im Garten
gegen den Tagwind einherschreiten hörten, versteckten sich
Adam und seine Frau vor Gott, dem Herrn, unter den Bäumen
des Gartens. Gott, der Herr, rief Adam zu und sprach: Wo bist
du? Er antwortete: Ich habe dich im Garten kommen hören;
da geriet ich in Furcht, weil ich nackt bin, und versteckte mich.
Darauf fragte er: Wer hat dir gesagt, dass du nackt bist? Hast
du von dem Baum gegessen, von dem zu essen ich dir verboten
habe? Adam antwortete: Die Frau, die du mir beigestellt hast,
sie hat mir von dem Baum gegeben, und so habe ich gegessen.
Gott, der Herr, sprach zu der Frau: Was hast du getan? Die Frau
antwortete: Die Schlange hat mich verführt, und so habe ich
gegessen.*

*Da sprach Gott, der Herr, zur Schlange: Weil du das getan hast,
bist du verflucht unter allem Vieh und allen Tieren des Feldes.
Auf dem Bauch sollst du kriechen und Staub fressen alle Tage
deines Lebens. Feindschaft setze ich zwischen dich und die
Frau, zwischen deinen Nachwuchs und ihren Nachwuchs. Er
trifft dich am Kopf, und du triffst ihn an der Ferse.*

*Zur Frau sprach er: Viel Mühsal bereite ich dir, sooft du schwan-
ger wirst. Unter Schmerzen gebierst du Kinder. Du hast Verlan-
gen nach deinem Mann, er aber wird über dich herrschen.*

*Zu Adam sprach er: Weil du auf deine Frau gehört und von dem
Baum gegessen hast, von dem zu essen ich dir verboten hatte:
So ist verflucht der Ackerboden deinetwegen. Unter Mühsal
wirst du von ihm essen alle Tage deines Lebens. Dornen und
Disteln lässt er dir wachsen, und die Pflanzen des Feldes musst
du essen. Im Schweiße deines Angesichts sollst du dein Brot
essen, bis du zurückkehrst zum Ackerboden; von ihm bist du ja
genommen. Denn Staub bist du, zum Staub musst du zurück.«
(Gen 3,7–19)*

25 Verurteilung

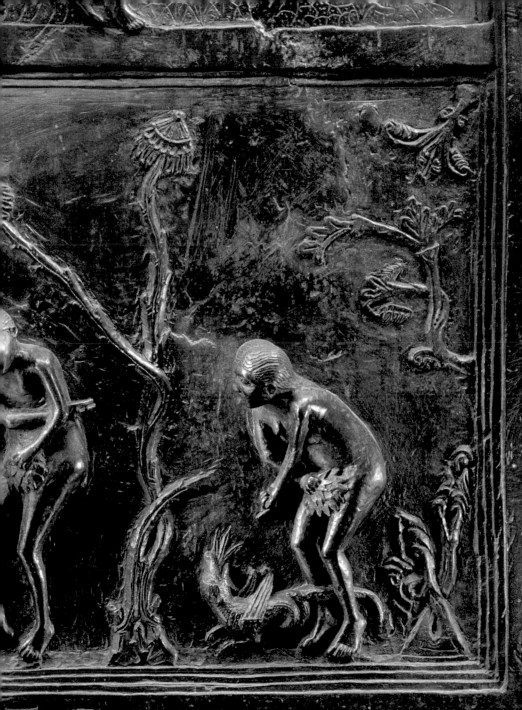

MEM HAS VALVAS FVSILES

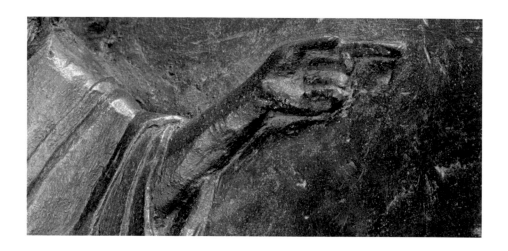

26 Gottes Hand

Ein letztes Mal begegnen Adam und Eva ihrem Gott von Angesicht zu Angesicht. Doch die Unmittelbarkeit zwischen Schöpfer und Geschöpf ist einer distanzierenden Konfrontation gewichen. Die Leerstelle zwischen der Gruppe unter den Bäumen und dem Hinzutretenden macht deutlich, dass die Menschen sich durch ihre Eigenmächtigkeit von ihm losgesagt haben. Wie wenig die beiden der neuen Situation gewachsen sind, bringen sie durch ihre ängstlich verschämte Haltung zum Ausdruck. Die diagonale Blickachse, die den Bildaufbau bestimmt, geht vom Richtenden über Adam, der dem Blick Gottes auszuweichen sucht, bis zur Eva. Die Anklage des Schöpfers (Abb. 26), die Adam von sich auf die Frau abwälzt, lenkt diese auf den Drachen zu ihren Füßen um. Bezeichnenderweise ist es nicht mehr die Schlange, die hier zur Verantwortung gezogen wird, sondern der im Drachen verkörperte Anstifter des unheilvollen Geschehens. Nachdrücklich bemerkt Augustinus in seinem Genesiskommentar, dass das Urteil nicht der Schlange, sondern dem Teufel gilt, der dem Menschengeschlecht künftig immer wieder als Versucher gegenüberstehen wird.[24] Das zeichenhafte Bild des feuerspeienden Drachen zu Füßen Evas deutet darauf hin, indem es an den Urteilsspruch von der Feindschaft erinnert, die von nun an zwischen den Nachkommen der Frau und denen der Schlange bestehen soll (Abb. 28). Insofern markiert das Urteilsbild den entscheidenden Wendepunkt im heilsgeschichtlichen Ablauf. Es hat also seinen Grund, dass der Erzählfluss gerade an dieser Stelle durch die Inschriftleiste unterbrochen wird.

27 Eva mit Satansdrachen

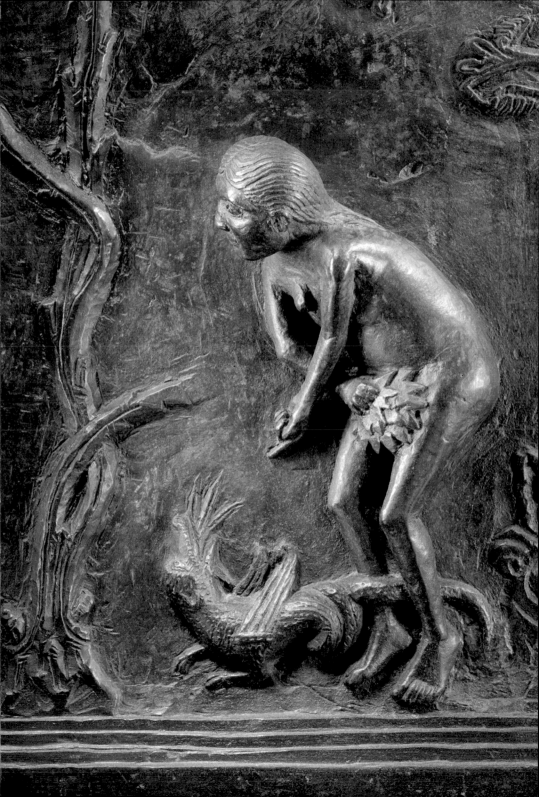

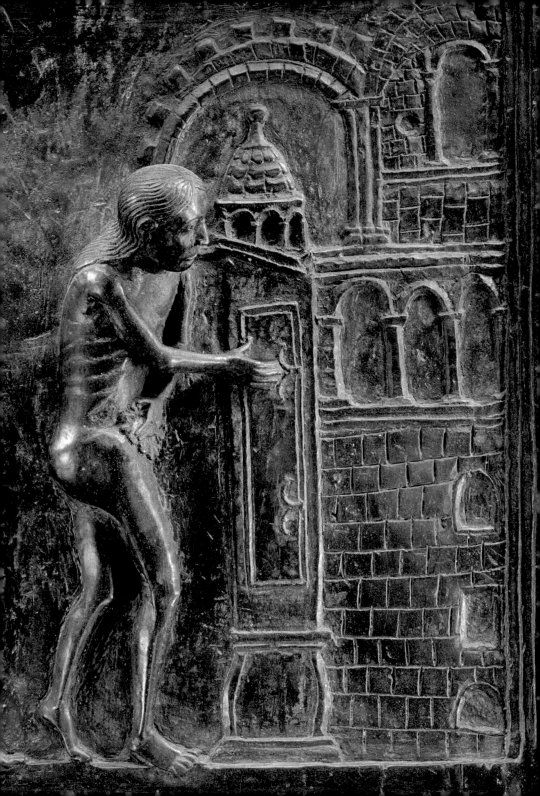

5. VERTREIBUNG

Gleich nach dem Urteilsspruch kommt das Buch Genesis erneut auf die Bedeutung der Frau zu sprechen, deren Mutterschaft die Generationenfolge der Menschheit eröffnet (Abb. 39). Erst dann wird die Vertreibung aus dem Garten Eden geschildert:

> »*Adam nannte seine Frau Eva (Leben), denn sie wurde die Mutter aller Lebendigen. Gott, der Herr, machte Adam und seiner Frau Röcke aus Fellen und bekleidete sie damit. Dann sprach Gott, der Herr: Seht, der Mensch ist geworden wie wir; er erkennt Gut und Böse. Dass er jetzt nicht die Hand ausstreckt, auch vom Baum des Lebens nimmt, davon isst und ewig lebt! Gott, der Herr, schickte ihn aus dem Garten von Eden weg, damit er den Ackerboden bestelle, von dem er genommen war. Er vertrieb den Menschen und stellte östlich des Gartens von Eden die Kerubim auf und das lodernde Flammenschwert, damit sie den Weg zum Baum des Lebens bewachten.*« (Gen 3, 20–24)

Das Bildgeschehen bleibt auf den Moment der Vertreibung konzentriert. Hier setzt es ganz eigene Akzente. Anstelle Gottes tritt ein Engel in Aktion, der das Menschenpaar mit hoch erhobenem Schwert aus dem Garten weist. Wichtig genommen ist das Tor, das die Grenze markiert (Abb. 28). Merkwürdigerweise muss Adam den geschlossenen Flügel im Torturm erst noch öffnen. Die reiche architektonische Fassung beansprucht besondere Aufmerksamkeit. Nur dieses eine Mal zeigt der alttestamentliche Teil des Zyklus solche gebauten Formen. Im neutestamentlichen Abschnitt sieht man sie beinahe durchgängig. Das Motiv steht in Kontrast zum organischen Wachstum der Bäume des Gartens. Der Bildaufbau verbindet Adam und Eva mit dem Menschenwerk der Torarchitektur und zeigt das Paar damit schon jenseits jener göttlichen Schöpfung, die ihm ursprünglich als Lebensraum zugedacht war. Eva macht den Verlust durch ihre Rückwendung und durch den Trauergestus der an die Wange gehaltenen Rechten deutlich (Abb. 30). Im Unterschied zur biblischen Erzählung ist das Menschenpaar noch unbekleidet dargestellt, aber nicht in der geschöpflichen Nacktheit der ersten drei Episoden, sondern so wie im Urteilsbild. Im Genesiskommentar deutet Augustinus auch den Blätterschurz. Die Erkenntnis, die der Genuss der verbotenen Frucht vermittelt, besteht für den Kirchenlehrer vor allem im Bewusstwerden der Triebhaftigkeit. Es sei die plötzlich aufkommende körperliche Erre-

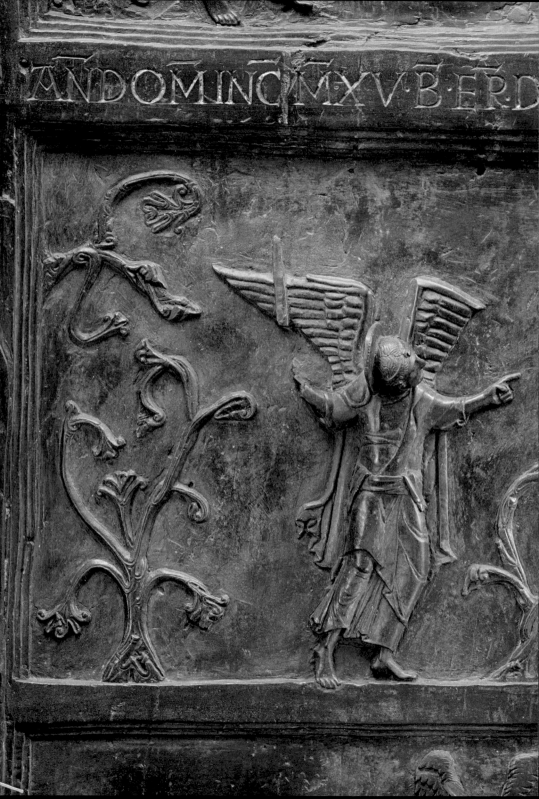

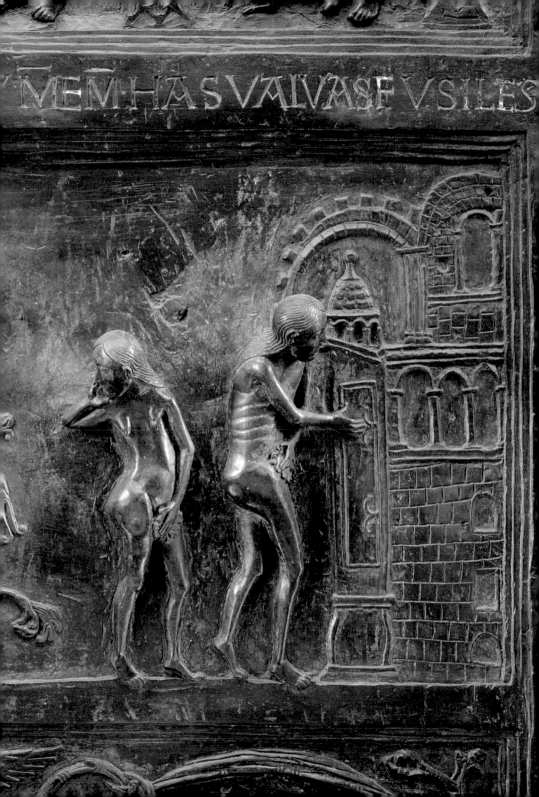

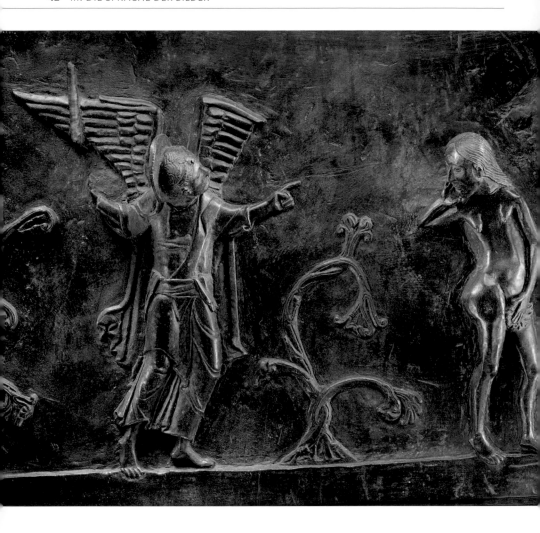

30 Eva mit Engel der Vertreibung

gung, die Adam und Eva mit den Blättern zu verbergen suchten. So werde gerade das zum Beweis für ihre Sünde.[25] Die Vertreibung ist Folge des Zuwiderhandelns gegen den göttlichen Schöpfungsplan, das durch die Bedeckung der Scham einprägsam in Erinnerung gebracht wird.

6. ERDENLEBEN

Was das Buch Genesis schon im Urteilsspruch über Adam und Eva anklingen lässt, veranschaulicht die Tür im Bild des Erdenlebens (Abb. 33). Es leitet zugleich die Geschichte von Kain und Abel ein:

> »Adam erkannte Eva, seine Frau. Sie wurde schwanger und gebar Kain. Da sagte sie: Ich habe einen Mann vom Herrn erworben. Sie gebar ein zweites Mal, nämlich Abel, seinen Bruder. Abel wurde Schafhirt und Kain Ackerbauer.« (Gen 4,1–2)

Zwei Momente bestimmen die Szenerie: Auf der linken Seite des mächtigen Löwenkopfes sieht man, wie ein Engel dem Adam erscheint, der gerade mit seiner Hacke zum Schwung ausholt um den

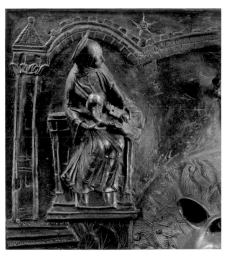

Boden aufzulockern. Die rechte Bildhälfte wird von Eva beherrscht. Der Hügel, auf dem sie sich niedergelassen hat, erhebt sie über ihren Mann. Ein Tuch, das zwischen zwei flankierenden Bäumen ausgespannt ist, überfängt sie wie ein Baldachin. Mit dem Kind, das sie stillend im Schoß hält, erweist sich Eva so als die »Mutter aller Lebenden« (Abb. 31). Es ist diese ihr im Schöpfungsplan zugewiesene Rolle, die in der hoheitsvollen Darstellung zum Ausdruck kommt. Die Gottesmutter, die das gegenüberliegende Bild zeigt (Abb. 32), zählt ja zu den Nachkommen Evas. Wie der Erstgeborene, den sie auf dem Schoß trägt, wird auch mit dem Kind der Eva ihr Erstgeborenes

31 Eva mit Kain
32 Maria mit Christuskind

33 Erdenleben

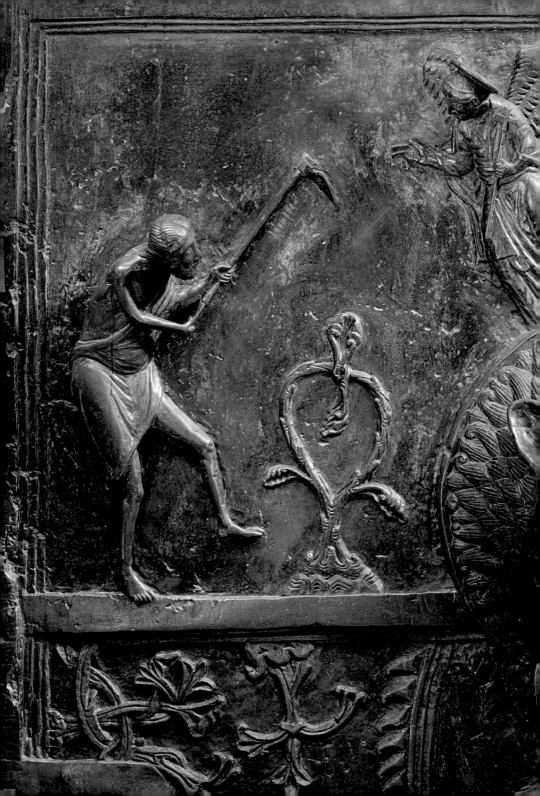

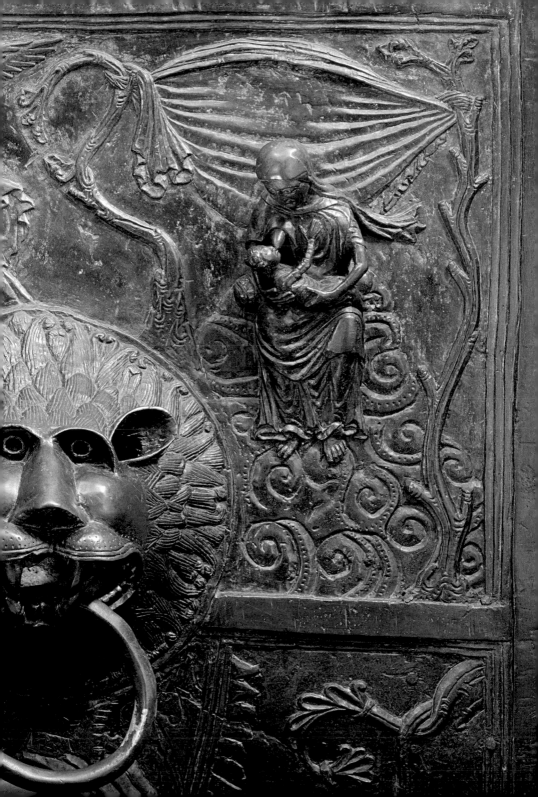

 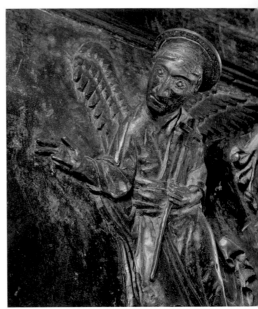

34 Adam bei der Feldarbeit

35 Engel Gottes

gemeint sein, Kain, den die beiden folgenden Bilder rechts zeigen wie seine Mutter. Das, was zur Linken Evas dargestellt ist, erschließt sich nur ansatzweise aus der biblischen Erzählung. Anregend dürfte eine apokryphe Schrift über das Leben der Ureltern gewesen sein, die Vita Adae et Evae.[26] Hier wird erzählt, wie Adam vom Erzengel Michael im Ackerbau unterwiesen wird. Offenbar geht es dem Konzepteur des Bildes aber nicht bloß um dieses narrative Element. Der kunstvoll in Form gebrachte Weinstock, der pointiert ins Bild gesetzt ist, lässt einen tieferen Sinn vermuten. Am Beispiel des Baumes, der zu seinem Gedeihen der rechten Pflege bedarf, macht Augustinus deutlich, dass die menschliche Seele in analoger Weise der Hegung durch Gottes Gebote bedarf, um keinen Schaden zu nehmen.[27] So ist der Engel mit dem von einem Kreuz bekrönten Botenstab vielleicht auch in diesem Zusammenhang zu sehen, als der, der den Adam die Gebote Gottes halten lehrt (Abb. 35).[28] Eine subtile Anspielung auf die Todesverfallenheit des Menschen als Folge der Erbsünde mag darüber hinaus mit der Tatsache gegeben sein, dass Adam unvermittelt bärtig dargestellt wird (Abb. 34). Dass damit sein Alterungsprozess angedeutet werden soll, legt der Genesis-Kommentar des Rabanus Maurus nahe, der die Entwicklung vom Jüngling über den Mann zum Greis thematisiert.[29]

7. OPFER KAIN UND ABELS

Mit dem Opfer von Kain und Abel nimmt die Schöpfungsgeschichte eine neue, bedrohliche Wendung (Abb. 37). Nach der Selbsterhebung des Menschenpaares, die den Verlust des Paradieses zur Folge hatte, kommt es nun zur Entzweiung der Menschenkinder:

> *»Nach einiger Zeit brachte Kain dem Herrn ein Opfer von den Früchten des Feldes dar; auch Abel brachte eines dar von den Erstlingen seiner Herde und von ihrem Fett. Der Herr schaute auf Abel und sein Opfer, aber auf Kain und sein Opfer schaute er nicht. Da überlief es Kain ganz heiß, und sein Blick senkte sich. Der Herr sprach zu Kain: Warum überläuft es dich heiß, und warum senkt sich dein Blick? Nicht wahr, wenn du recht tust, darfst du aufblicken; wenn du nicht recht tust, lauert an der Tür die Sünde als Dämon. Auf dich hat er es abgesehen, doch du werde Herr über ihn.« (Gen 4,3–7)*

Von den Seiten her treten Kain und Abel mit ihren Gaben vor Gott, der ihnen nicht mehr »auf körperliche Art«[30] begegnet, sondern sich zeichenhaft durch die Hand zu erkennen gibt, die aus dem Himmel herabreicht. Dem Türzieher im darüberliegenden Feld entspre-

36 Detail

37 Opfer Kain und Abels

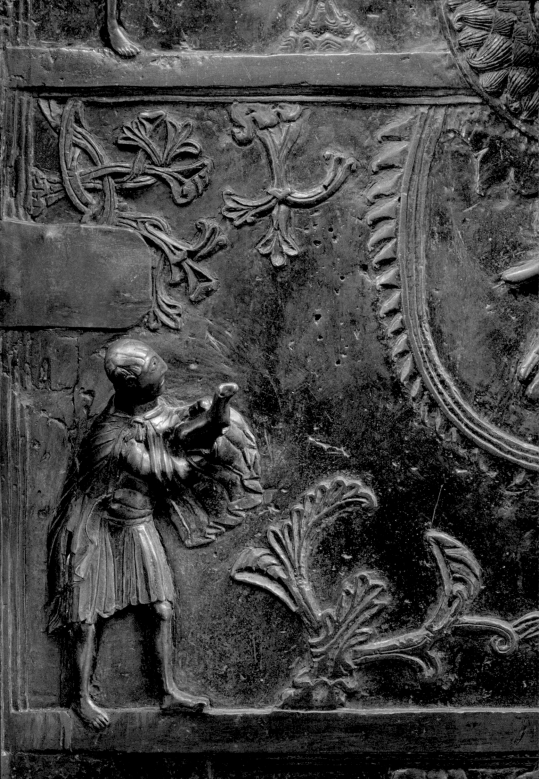

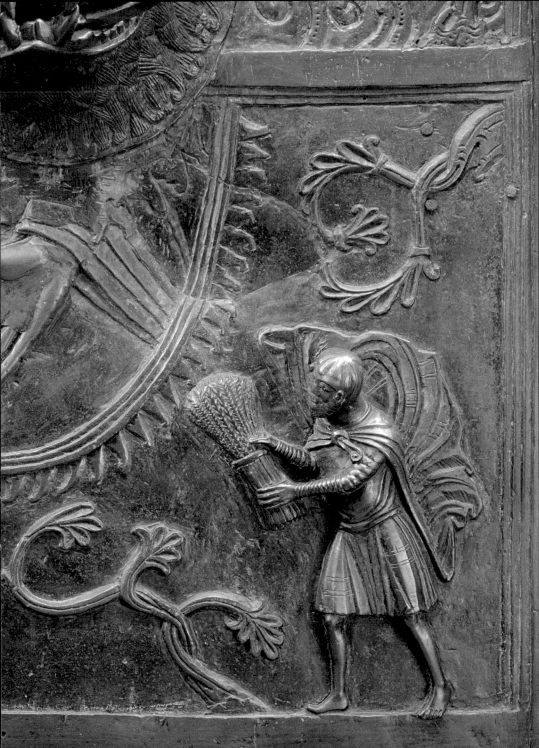

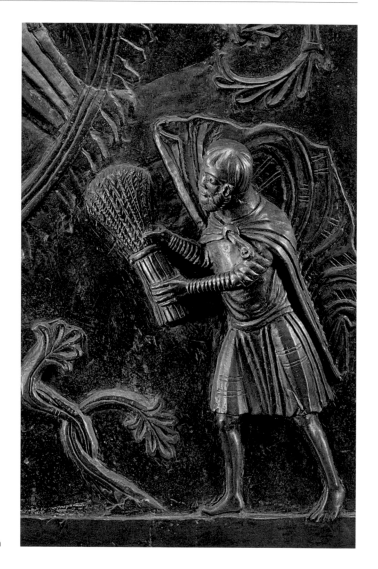

38 Opfernder Kain

chend teilt die Gloriole das Bild in zwei ungleiche Hälften. Wie für
Eva bleibt für Kain weniger Platz als für den, dem der Himmel sich
öffnet. Und so, wie die ganz auf ihr Kind konzentrierte Eva keinen
Blick hat für den Himmelsboten, fixiert der wutentbrannte Kain nur
seinen Bruder, als habe sein Zorn ihn blind gemacht für den Anruf
Gottes (Abb. 38). Kains Verschlossenheit in sich selbst spiegelt sich
in den Pflanzen, die ihn umgeben (Abb. 36).

8. BRUDERMORD

Weil Kain in seinem Zorn gefangen bleibt, statt – von Gott darauf angesprochen – Reue zu zeigen und damit über die Sünde zu herrschen,[31] kommt es zur Katastrophe (Abb. 40):

> »Hierauf sagte Kain zu seinem Bruder Abel: Gehen wir aufs
> Feld! Als sie auf dem Feld waren, griff Kain seinen Bruder
> Abel an und erschlug ihn. Da sprach der Herr zu Kain: Wo ist

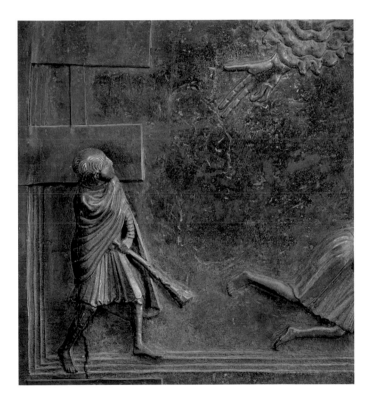

39 Verurteilung Kains

> dein Bruder Abel? Er entgegnete: Ich weiß es nicht. Bin ich der
> Hüter meines Bruders? Der Herr sprach: Was hast du getan?
> Das Blut deines Bruders schreit zu mir vom Ackerboden. So
> bist du verflucht, verbannt vom Ackerboden, der seinen Mund
> aufgesperrt hat, um aus deiner Hand das Blut deines Bruders
> aufzunehmen. Wenn du den Ackerboden bestellst, wird er
> dir keinen Ertrag mehr bringen. Rastlos und ruhelos wirst du

40 Brudermord

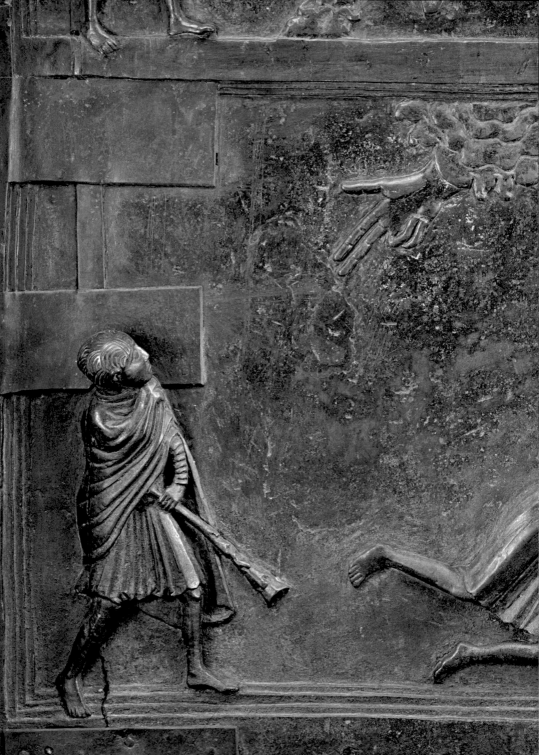

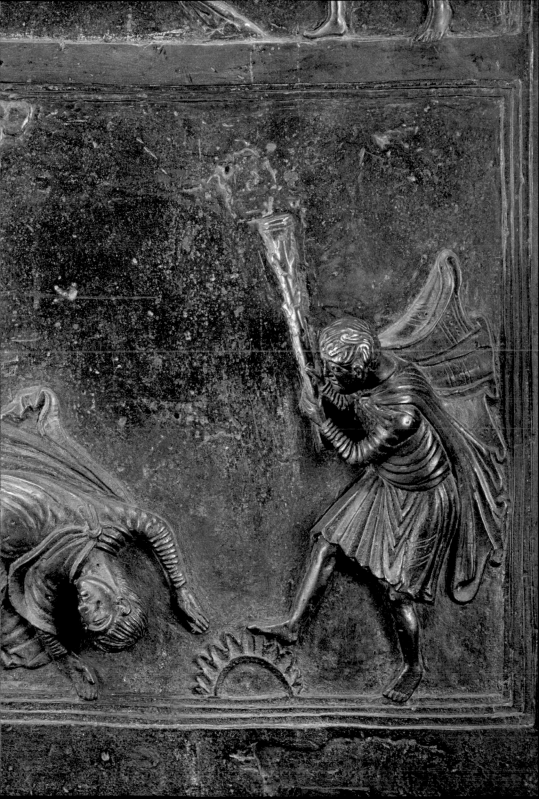

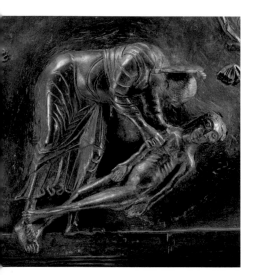 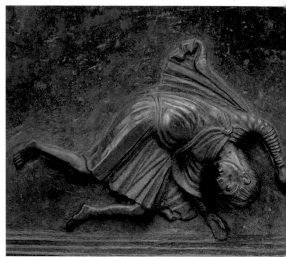

41 Aufrichtung
Adams
42 Todessturz
Abels

*auf der Erde sein. Kain antwortete dem Herrn: Zu groß ist
meine Schuld, als dass ich sie tragen könnte. Du hast mich
heute vom Ackerland verjagt, und ich muss mich vor deinem
Angesicht verbergen; rastlos und ruhelos werde ich auf der
Erde sein, und wer mich findet, wird mich erschlagen. Der
Herr aber sprach zu ihm: Darum soll jeder, der Kain erschlägt,
siebenfacher Rache verfallen. Darauf machte der Herr dem
Kain ein Zeichen, damit ihn keiner erschlage, der ihn finde.
Dann ging Kain vom Herrn weg und ließ sich im Land Nod
nieder, östlich von Eden.« (Gen 4,8–16)*

Wie das erste Bild der alttestamentlichen Reihe fasst auch das letz-
te zwei Episoden der biblischen Geschichte in einem Feld zusam-
men, den Brudermord und das Urteil, das an Kain ergeht. Durch den
gleichen Aufbau ist der Todessturz Abels, dessen Lider geschlossen
sind, in Parallele gesetzt zur Aufrichtung Adams, dessen Augen
offenstehen (Abb. 41/42). Der niederknüppelnde Kain wird zum Ge-
genbild des anbetenden Adam, und wo das Eingangsbild den Engel
zeigt, der den Schöpfer verehrt, sieht man zuunterst den in die Enge
getriebenen Brudermörder. Der Urteilsspruch zeigt bereits Wirkung,
denn ohne Baum und Strauch offenbart der Ackerboden seine Un-
fruchtbarkeit. Kain schaut zum ersten Mal auf. Doch wie er voller
Angst den Mantel um sich schlägt, verschließt er sich nur noch mehr
in sich selbst, möglicherweise eine Anspielung auf Ps 109,17–19: »Er

zog den Fluch an wie ein Gewand [...] Er werde für ihn wie das Kleid, in das er sich hüllt« (Abb. 39). Kains Zurückweichen verstärkt den Eindruck und unterstreicht die Ausweglosigkeit, die durch die Position in der linken unteren Ecke des Türflügels greifbar zum Ausdruck kommt.

9. VERKÜNDIGUNG

Der inhaltliche Kontrast zum Brudermord könnte größer nicht sein (Abb. 45). An die Stelle der Fixierung des Menschen auf sich selbst tritt die Bereitschaft, sich Gott zu öffnen. So kann jene Verheißung wirksam werden, die dem Geschehensablauf seine entscheidende Wende gibt:

> »Im sechsten Monat wurde der Engel Gabriel von Gott in eine
> Stadt in Galiläa namens Nazareth zu einer Jungfrau gesandt.
> Sie war mit einem Mann namens Josef verlobt, der aus dem
> Hause David stammte. Der Name der Jungfrau war Maria.
> Der Engel trat bei ihr ein und sagte: Sei gegrüßt, du Begna-
> dete, der Herr ist mit dir. Sie erschrak über die Anrede und
> überlegte, was dieser Gruß zu bedeuten habe. Da sagte der
> Engel zu ihr: Fürchte dich nicht, Maria; denn du hast bei Gott
> Gnade gefunden. Du wirst ein Kind empfangen, einen Sohn
> wirst du gebären: dem sollst du den Namen Jesus geben.

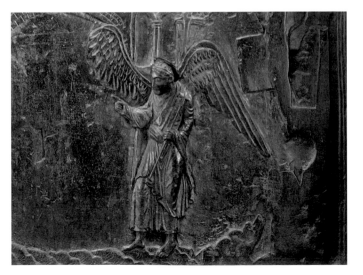

43 Engel der
Unterweisung

44 Engel der
Verkündigung

45 Verkündigung

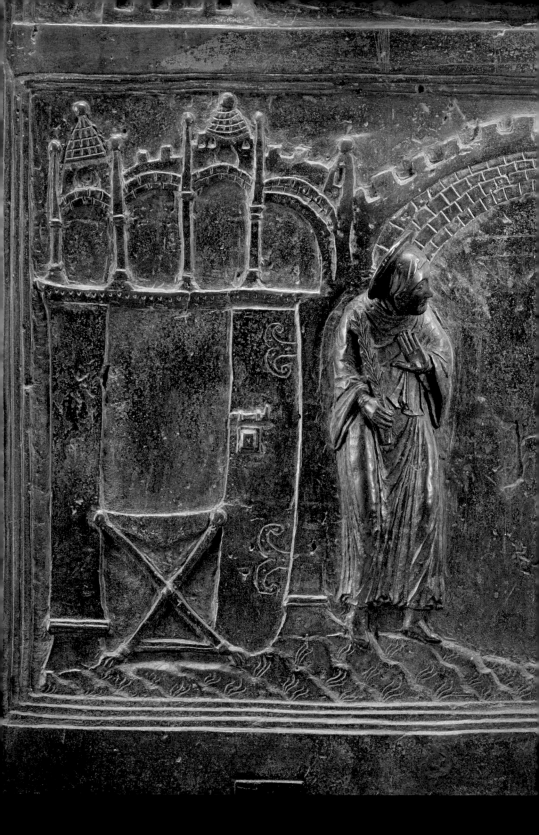

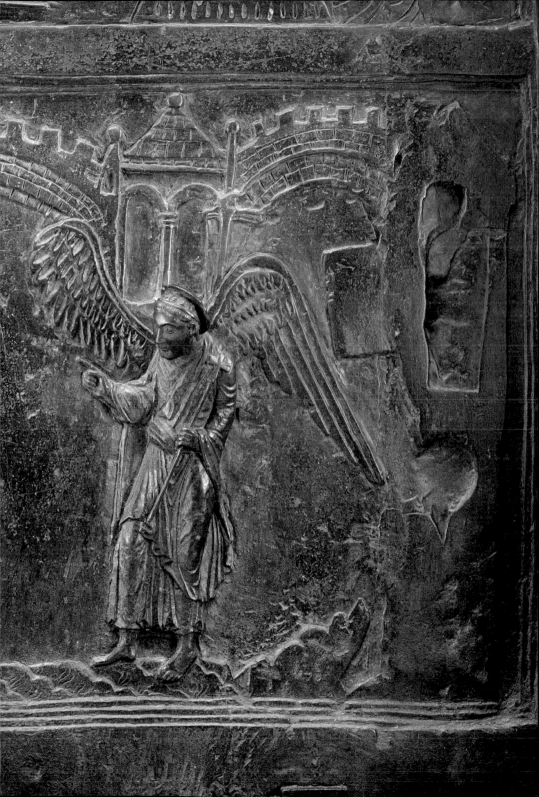

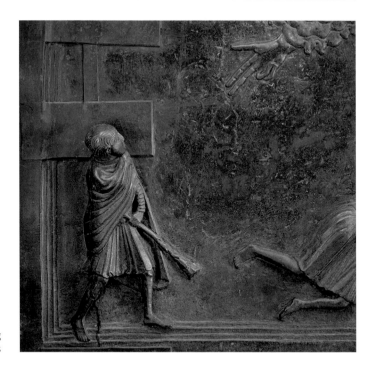

46 Verurteilung
Kains

Er wird groß sein und Sohn des Höchsten genannt werden.
Gott, der Herr, wird ihm den Thron seines Vaters David
geben. Er wird über das Haus Jakob in Ewigkeit herrschen und
seine Herrschaft wird kein Ende haben. Maria sagte zu dem
Engel: Wie soll das geschehen, da ich keinen Mann erkenne?
Der Engel antwortete ihr: Der Heilige Geist wird über dich
kommen, und die Kraft des Höchsten wird dich überschatten.
Deshalb wird auch das Kind heilig und Sohn Gottes genannt
werden. Auch Elisabet deine Verwandte, hat noch in ihrem
Alter einen Sohn empfangen; obwohl sie als unfruchtbar
galt, ist sie jetzt schon im sechsten Monat. Denn für Gott
ist nichts unmöglich. Da sagte Maria: Ich bin die Magd des
Herrn; mir geschehe, wie du es gesagt hast. Danach verließ
sie der Engel.« (Lk 1,26–38)

Im Gegensatz zur schutzlosen Leere des Bildes mit Brudermord
und Gottesurteil ist die Verkündigung in eine Architekturszenerie
eingebettet. Sie steht für die Stadt Nazareth, in die Gott seinen En-
gel sendet. Dieser ist auf die gleiche Art dargestellt wie der, der im

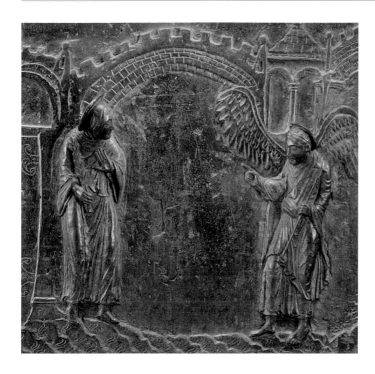

47 Verkündigung
an Maria

Bild des Erdenlebens dem Adam erscheint (Abb. 43/44). Damit wird unterstrichen, dass es Aufgabe der Himmelsboten ist, die in Gott verborgene Gnade zu übermitteln.[32]

Die zurückweichende Gebärde, in der sich Marias Erschrecken ausdrückt, erinnert an das Zurückweichen des Brudermörders vor der richtenden Gotteshand (Abb. 46/48). Doch Kain hält den Knüppel in der Hand, das Werkzeug seiner Todsünde. Maria dagegen trägt einen Blätterzweig. Die lateinische Bezeichnung, *virga*, klingt ganz ähnlich wie *virgo*, die Jungfrau. Von daher will das Attribut verstanden sein: als Zeichen der jungfräulichen Empfängnis. Im Genesiskommentar sieht Augustinus deren heilsgeschichtliche Bedeutung dadurch gegeben, dass sie jene todbringende Folge der Ursünde außer Kraft setzt, die in der Triebhaftigkeit des Menschen zum Ausdruck kommt. Durch das von Gott gewirkte Wunder der jungfräulichen Empfängnis ist die verhängnisvolle Kette durchbrochen. Der Blätterzweig Mariens kennzeichnet also nicht bloß deren Jungfräulichkeit, sondern verweist auf das Erlösungsgeschehen, das die ganze aufsteigende Bilderfolge bestimmt.[33]

10. GEBURT

War der Verlust des Paradieses auch dadurch gekennzeichnet, dass den Menschen vom Moment der Vertreibung an die unmittelbare Anschauung Gottes verwehrt blieb, begegnet Gott hier zum ersten Mal wieder in Menschengestalt (Abb. 50). Betont ist Josef ins Bild gesetzt, der bei Matthäus eine besondere Rolle spielt:

> *»Mit der Geburt Jesu Christi war es so: Maria, seine Mutter, war mit Josef verlobt; noch bevor sie zusammengekommen waren, zeigte sich, dass sie ein Kind erwartete – durch das Wirken des Heiligen Geistes. Josef, ihr Mann, der gerecht war und sie nicht bloßstellen wollte, beschloss, sich in aller Stille von ihr zu trennen. Während er noch darüber nachdachte, erschien ihm ein Engel des Herrn im Traum und sagte: Josef, Sohn Davids, fürchte dich nicht, Maria als deine Frau zu dir zu nehmen; denn das Kind, das sie erwartet, ist vom Heiligen Geist. Sie wird einen Sohn gebären; ihm sollst du den Namen Jesus geben; denn er wird sein Volk von seinen Sünden erlösen. Dies alles ist geschehen, damit sich erfülle, was der Herr durch den Propheten gesagt hat: Seht, die Jungfrau wird ein Kind empfangen, einen Sohn wird sie gebären, und man wird ihm den Namen Immanuel geben, das heißt übersetzt: Gott ist mit uns. Als Josef erwachte, tat er, was der Engel des Herrn ihm befohlen hatte, und nahm seine Frau zu sich. Er erkannte sie aber nicht, bis sie ihren Sohn gebar. Und er gab ihm den Namen Jesus.« (Mt 1,18–25)*

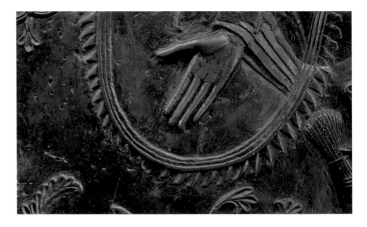

Die Frage, wo und unter welchen Umständen Jesus zur Welt kam, ist
für das Matthäusevangelium von untergeordneter Bedeutung. Was
dazu auf der Tür zu sehen ist, speist sich aus einer anderen Quelle.
Das betreffende Pseudo-Matthäusevangelium, niedergeschrieben
an der Wende vom 5. zum 6. Jahrhundert, erwähnt nicht nur die
Frau, die vor Maria steht, sondern auch Ochs und Esel, die das Kind
in der Krippe anbeten.[34]

Die Darstellung bezieht sich auf zwei prophetische Schriftwor-
te, die Pseudo-Matthäus im Wortlaut zitiert. »Es kannte der Och-
se seinen Herrn und der Esel die Krippe seines Herrn«, heißt es bei
Jesaja (1,3) und bei Habakuk (3,2): »Inmitten der beiden Tiere wirst
du dich kundtun«.[35] Von diesen beiden Schriftstellen lässt die Tür
sich zu einer eigenen Bilderfindung anregen, die das Kundtun Gottes
und die Antwort darauf zum Thema macht. Schon durch den Hei-
ligenschein mit einbeschriebenem Kreuz erweist sich das Kind als
der von Gott gesandte Heiland. Seine von schräg oben zur Mutter
ausgestreckte Hand korrespondiert mit der göttlichen Hand im ge-
genüberliegenden Bild (Abb. 48/49). So wie Abel dort ganz auf die
Gotteserscheinung ausgerichtet ist, wendet Maria sich zum Kind in
der Krippe. Das aufgeschlagene Buch in ihrer Rechten hält sie dem
Betrachter hin, der damit an die prophetischen Bibelworte erinnert
wird. Josef und die Amme erwecken den Eindruck, nichts von alle-
dem zu begreifen. Im Bildfeld durchkreuzen ihre Figuren die diago-
nale Blickachse, in der Mutter und Kind miteinander kommunizie-
ren. Josef und die Amme dagegen kehren dem Heiland den Rücken
und geben so zu erkennen, dass ihre ganze Aufmerksamkeit allein
Maria gilt, die zu ihren Füßen liegt. Josefs Geste erinnert an den Auf-

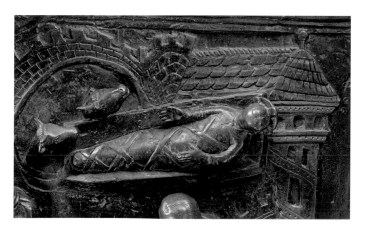

49/50 Geburt

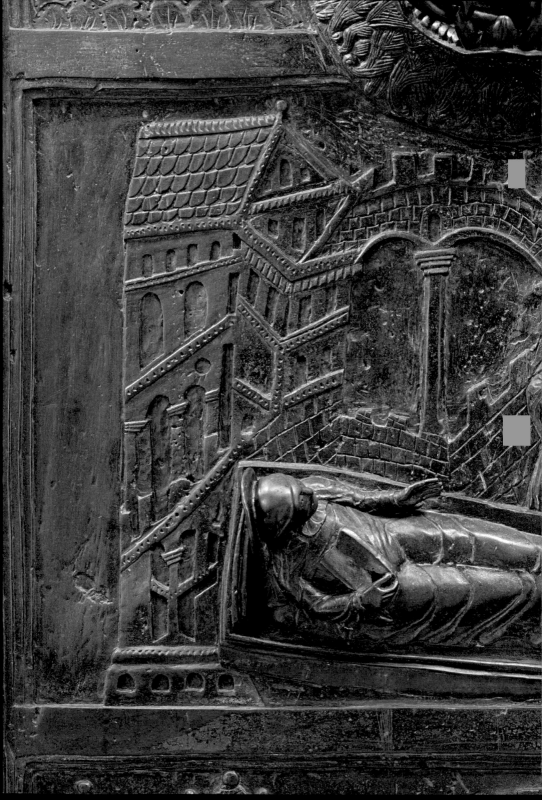

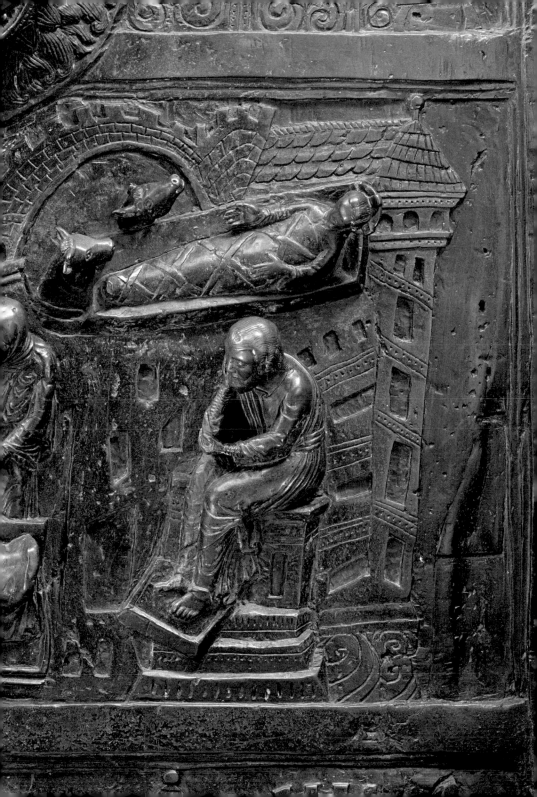

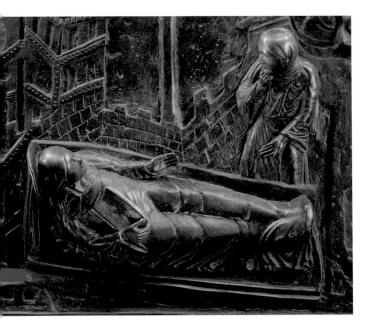

51 Maria und Salome

52 Josef

takt der Weihnachtsgeschichte bei Matthäus, wo vom Nachdenken des mit Maria Verlobten die Rede ist (Abb. 52). Erst die Botschaft des Engels öffnet ihm die Augen für die von Gott gewirkte Empfängnis. Auch Salome, die Amme, von der Pseudo-Matthäus berichtet, stellt Mariens Jungfräulichkeit in Frage. Ungläubig habe sie – so die apokryphe Erzählung – die Gottesmutter betastet, worauf ihr zur Strafe die Hand gelähmt worden sei. Im Unterschied zu vielen anderen mittelalterlichen Weihnachtsbildern zeigt die Tür nicht, wie die Amme sich hilfesuchend an das Jesuskind wendet, das sie heilen wird. Dargestellt ist vielmehr die Zweifelnde, die ihre linke Hand demonstrativ der vor ihr liegenden Mutter hinhält und sich mit der Rechten ratlos ans Kinn greift (Abb. 51). Es ist diese unterschiedliche Reaktion auf die Selbstmitteilung Gottes, die auch das gegenüberliegende Bildfeld mit dem Opfer von Kain und Abel thematisiert.

11. ANBETUNG DER KÖNIGE

Im Unterschied zu den Zeugen der Geburt, denen es schwerfällt, das Wunder der Menschwerdung zu begreifen, eilen die Könige von weit her, um dem neugeborenen Kind die Ehre zu erweisen (Abb. 53/54). Das Matthäusevangelium berichtet von dieser Huldigung (Mt 2,1–12). Hier sind es Weise aus dem Morgenland, Sterndeuter, denen ein Stern die Geburt des Messias angezeigt hat. Als sie in Jerusalem nach dem neugeborenen König fragen, wird ihnen der Weg nach Bethlehem gewiesen, in die alte Davidstadt, von der es beim Propheten Micha (5,1) heißt: »Du, Bethlehem im Gebiet von Juda, bist keineswegs die unbedeutendste unter den führenden Städten von Juda; denn aus dir wird ein Fürst hervorgehen, der Hirt meines Volkes Israel.« Dorthin machen sich die Sterndeuter auf:

> *»Und der Stern, den sie hatten aufgehen sehen, zog vor ihnen her bis zum Ort, wo das Kind war; dort blieb er stehen. Als sie den Stern sahen, wurden sie von sehr großer Freude erfüllt. Sie gingen in das Haus und sahen das Kind und Maria, seine Mutter; da fielen sie nieder und huldigten ihm. Dann holten sie ihre Schätze hervor und brachten ihm Gold, Weihrauch und Myrrhe als Gaben dar.« (Mt 2,9 –11)*

53/54 Anbetung der Könige

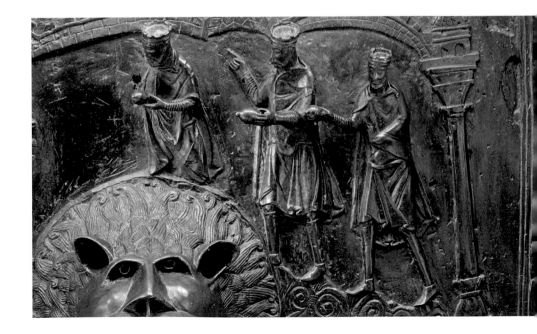

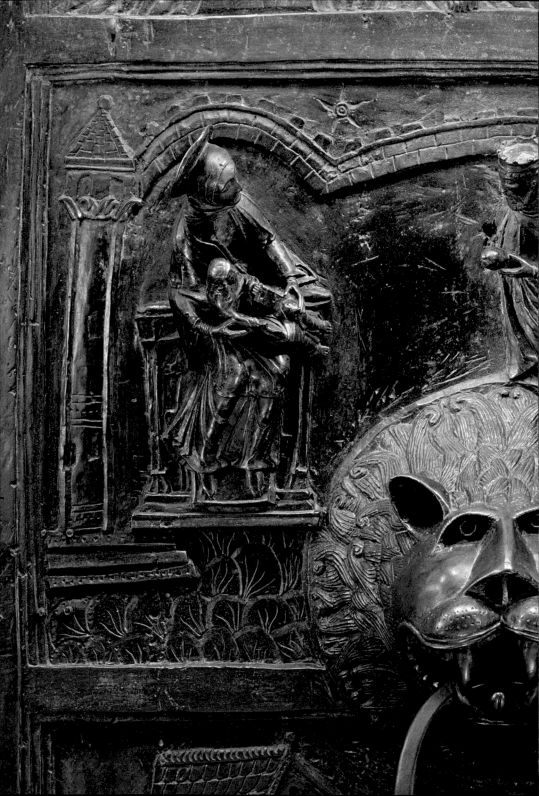

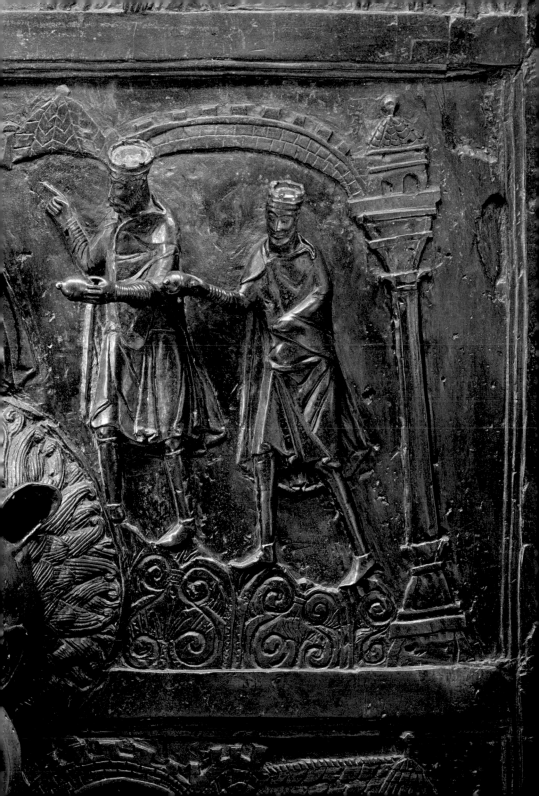

56 Stern
von Betlehem

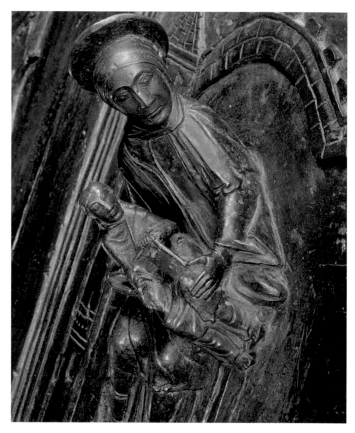

55 Maria mit
Christuskind

Schon früh hat man in den Weisen jene dem künftigen Messias huldigenden Könige gesehen, von denen im 72. Psalm und bei Jesaia (60,3) die Rede ist. Frühzeitig festgeschrieben ist auch die Dreizahl der Weisen, die auf die drei Geschenke zurückgeht.[36] In der aufsteigenden Bilderreihe der Tür ist die Dreizahl der Könige auch ein Steigerungselement. Erst steht der Gottesmutter allein der Engel gegenüber. Dann werden ihr die beiden Zweifler gegenübergestellt. Schließlich sind es die Drei, die ihr entgegeneilen. Deren herrscherlicher Rang sowie die Tatsache, dass sie zur Gottesmutter aufsteigen, unterstreicht Marias Bedeutung. Auch der erhöhte Thron zeichnet sie vor allen anderen auf der Tür aus. Doch letztlich steht das Kind im Mittelpunkt, dem sie selbst zum Thron wird (Abb. 55). Diesem göttlichen Kind halten die Könige ihre Gaben entgegen und über ihm steht der Stern (Abb. 56).

12. DARSTELLUNG IM TEMPEL

Das Bild der Darbringung Jesu beschließt die Kindheitsgeschichte (Abb. 59). Textgrundlage ist, wie bei der einleitenden Szene, das Lukasevangelium:

>»Als acht Tage vorüber waren und das Kind beschnitten werden sollte, gab man ihm den Namen Jesus, den der Engel genannt hatte, noch ehe das Kind im Schoß seiner Mutter empfangen wurde. Dann kam für sie der Tag der vom Gesetz des Mose vorgeschriebenen Reinigung. Sie brachten das Kind nach Jerusalem hinauf, um es dem Herrn zu weihen, gemäß dem Gesetz des Herrn, in dem es heißt: Jede männliche Erstgeburt soll dem Herrn geweiht sein. Auch wollten sie ihr Opfer darbringen, wie es das Gesetz des Herrn vorschreibt: ein Paar Turteltauben oder zwei junge Tauben. In Jerusalem lebte damals ein Mann namens Simeon. Er war gerecht und fromm und wartete auf die Rettung Israels und der Heilige Geist ruhte auf ihm. Vom Heiligen Geist war ihm offenbart worden, er werde den Tod nicht schauen, ehe er den Messias, den Herrn gesehen habe. Jetzt wurde er vom Geist in den Tempel geführt; und als die Eltern Jesus hereinbrachten, um zu erfüllen, was nach dem Gesetz üblich war, nahm Simeon das Kind auf den Arm und pries Gott mit den Worten: Nun lässt du, Herr, deinen Knecht, wie du gesagt hast, in Frieden scheiden. Denn meine Augen haben das Heil gesehen, das du vor allen Völkern bereitet hast, ein Licht, das die Heiden erleuchtet, und Herrlichkeit für dein Volk Israel.

 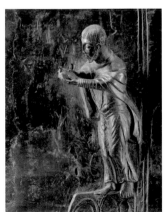

57 Opfernder Abel
58 Opfernder Josef

59 Darstellung
im Tempel

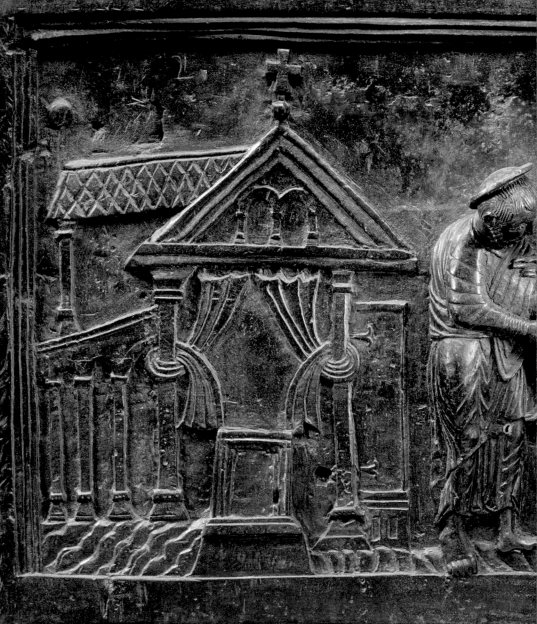

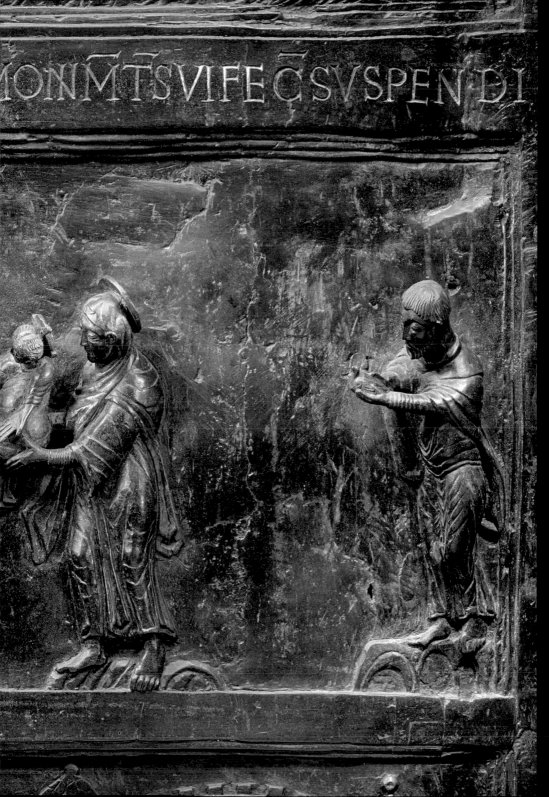

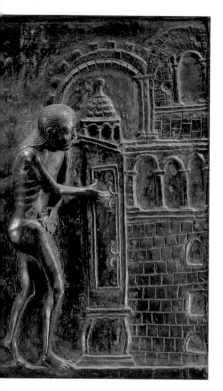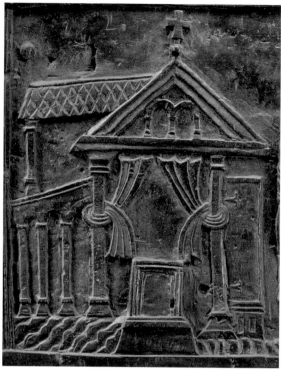

60 Verschlossenes
Paradies

61 Geöffneter
Tempel

*Sein Vater und seine Mutter staunten über die Worte, die
über Jesus gesagt wurden. Und Simeon segnete sie und sagte
zu Maria, der Mutter Jesu: Dieser ist dazu bestimmt, dass in
Israel viele durch ihn zu Fall kommen und viele aufgerichtet
werden, und er wird ein Zeichen sein, dem widersprochen
wird. Dadurch sollen die Gedanken vieler Menschen offen-
bar werden. Dir selbst aber wird ein Schwert durch die Seele
dringen.« (Lk 2,21–35)*

Simeons Worte können auch auf die zwei vorausgehenden Bilder
bezogen werden: Er sieht im Kind den Messias, den Salome und Jo-
sef nicht erkennen können, und das Licht, das den Weisen die Ge-
burt des Heilands offenbart. Zugleich leitet Simeons Prophezeiung
über zum letzten Teil der Heilsgeschichte, der zeigt, wie der Messias
durch seinen Tod den Weg zum himmlischen Paradies öffnet. Des-
halb wird das Opferthema wichtig genommen: in dem sich darbie-
tenden Gestus des Kindes, in der Haltung des Josef, in der sich die Fi-

gur des opfernden Abel spiegelt (Abb. 57/58), und im Opferaltar vor der Tempelfassade (Abb. 61). Der offene Türflügel, der auf den ersten Blick nur ungelenk in die Giebelarchitektur einbezogen scheint, will mit der verschlossenen Paradiespforte zusammengesehen werden (Abb. 60). So wie diese deutlich macht, dass Adam und Eva sich durch ihren Sündenfall selbst ausgeschlossen haben, eröffnet das messianische Kind einen neuen Zugang zu Gott.

13. VERHÖR UND VERURTEILUNG

Man würde das Programm der Tür missverstehen, sähe man in ihr nur eine Art Bilderbibel. Dass es um mehr geht als um bloße Illustration des Lebens Jesu, macht gerade der überraschende Wechsel von der Kindheitsgeschichte zu Passion und Auferstehung deutlich (Abb. 63). Indem das öffentliche Leben ausgeklammert bleibt,[37] konzentriert sich das Geschehen auf die Heilsbedeutung der Menschenwerdung des Gottessohnes: »geboren aus Maria, der Jungfrau,

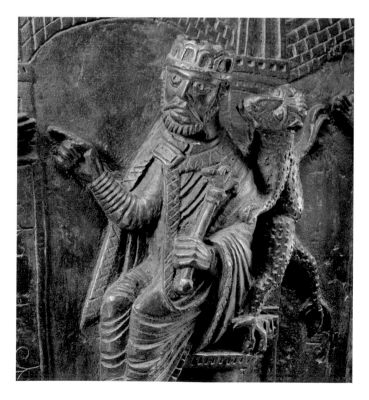

62/63 Verhör und Verurteilung

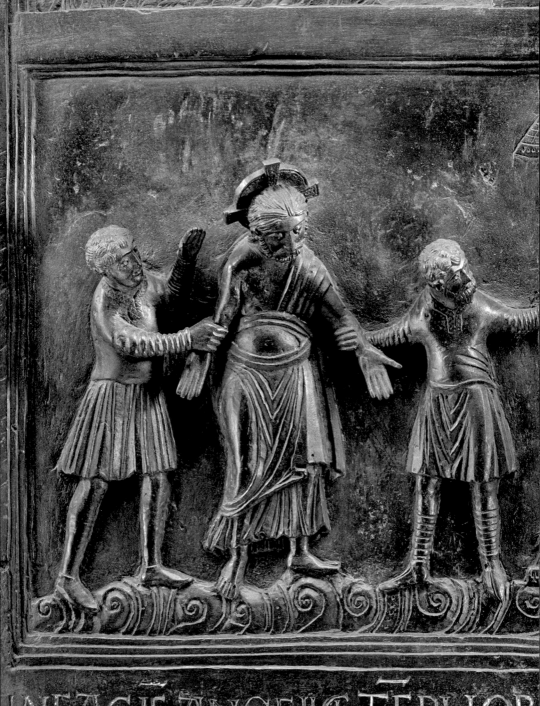

INFACIE ANGELIC TEPLIOB

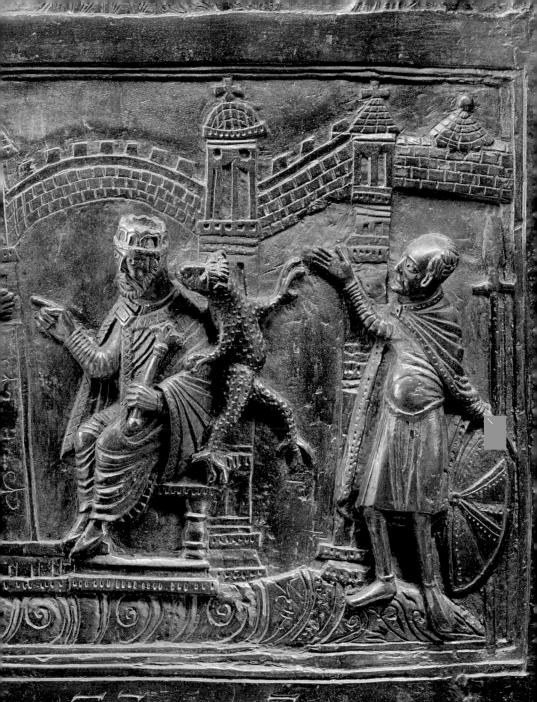

ONMTSVIFECSVSPENDI

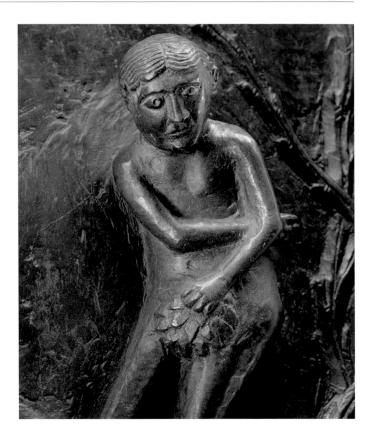

64 Angeklagter
Adam

gelitten unter Pontius Pilatus, gekreuzigt, gestorben und begraben; hinabgestiegen in das Reich des Todes, am dritten Tage wieder auferstanden von den Toten, aufgefahren in den Himmel« – wie es im Apostolischen Glaubensbekenntnis heißt.

Die Darstellung, mit der der letzte Teil des Bildprogramms beginnt, orientiert sich an Verhör und Verurteilung Jesu bei Johannes. Ausführlich schildert der Evangelist, wie Pilatus, zum Urteil gedrängt, sich eine eigene Meinung zu bilden versucht. Auf seine Frage, ob sich Jesus zum König der Juden ausgerufen habe, antwortet dieser:

»Mein Königtum ist nicht von dieser Welt. Wenn es von dieser Welt wäre, würden meine Leute kämpfen, damit ich den Juden nicht ausgeliefert würde. Aber mein Königtum ist nicht von hier. Pilatus sagte zu ihm: Bist du doch ein König?

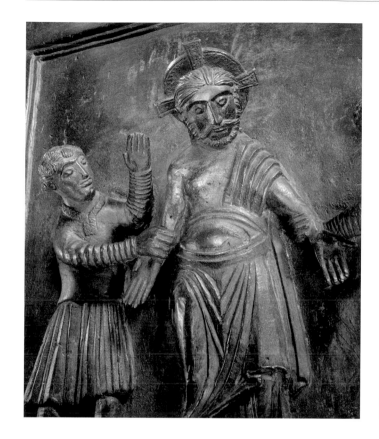

65 Angeklagter
Christus

*Jesus antwortete: Du sagst es, ich bin ein König. Ich bin dazu
geboren und dazu in die Welt gekommen, dass ich für die
Wahrheit Zeugnis ablege. Jeder, der aus der Wahrheit ist, hört
meine Stimme.« (Joh 18,36–37)*

Obwohl Pilatus keinen Grund zur Verurteilung sieht, muss er das
Verhör auf Drängen der jüdischen Ankläger fortsetzen. Weil Jesus
ihm keine Antwort mehr gibt, fährt er ihn an:

*»Du sprichst nicht mit mir? Weißt du nicht, dass ich Macht
habe, dich freizulassen, und Macht, dich zu kreuzigen? Jesus
antwortete: Du hättest keine Macht über mich, wenn es dir
nicht von oben gegeben wäre; darum liegt größere Schuld bei
dem, der mich dir ausgeliefert hat. Daraufhin wollte Pilatus
ihn freilassen, aber die Juden schrien: Wenn du ihn freilässt,*

*bist du kein Freund des Kaisers; jeder, der sich als König
ausgibt, lehnt sich gegen den Kaiser auf. Auf diese Worte
hin ließ Pilatus Jesus herausführen und er setzte sich auf den
Richterstuhl an dem Ort, der Lithostrotos, auf Hebräisch
Gabata, heißt. Es war am Rüsttag des Paschafestes ungefähr
um die sechste Stunde. Pilatus sagte zu den Juden: Da ist euer
König! Sie aber schrien: Weg mit ihm, kreuzige ihn! Pilatus
aber sagte zu ihnen: Euren König soll ich kreuzigen? Die
Hohenpriester antworteten: Wir haben keinen König außer
dem Kaiser. Da lieferte er ihnen Jesus aus, damit er gekreuzigt
würde.« (Joh 19,10–16)*

Mit Jesus und Pilatus treffen die beiden Welten aufeinander, von denen der Heiland auf die Frage nach seinem Königtum spricht. Der selbst wie ein König gekleidete Richter mit einem Krieger an seiner Seite, der vor dem zinnenbewehrten Richthaus thront, steht für herrscherliche Gewalt über Leben und Tod. Jesu Gebärde ist das genaue Gegenteil der feigen Verschämtheit, mit der Adam und Eva dem gerechten Urteil des Schöpfers auszuweichen versuchen (Abb. 64/65). Die opferbereite Selbsthingabe, mit der der Heiland dem thronenden Pilatus gegenübersteht, bringt sein ganz eigenes messianisches Selbstverständnis zum Ausdruck. Die Polarisierung lässt an den 2. Psalm denken, der von den Königen der Erde spricht, die sich »gegen den Herrn und seinen Gesalbten verbündet [haben]«.[38] Auf das Unrecht, das hier geschieht, verweist das Teufelswesen, das den Pilatus bedrängt. Auch dieses Motiv ruft ein Psalmwort in Erinnerung, jene Anfangsverse aus Psalm 109, in denen der Gerechte Gott um Hilfe anruft gegen den, der ihn ohne Grund bekämpft: »Sein Frevel stehe gegen ihn auf als Zeuge, ein Ankläger [in der Vulgatafassung heißt es »Satan«] trete an seine Seite.«

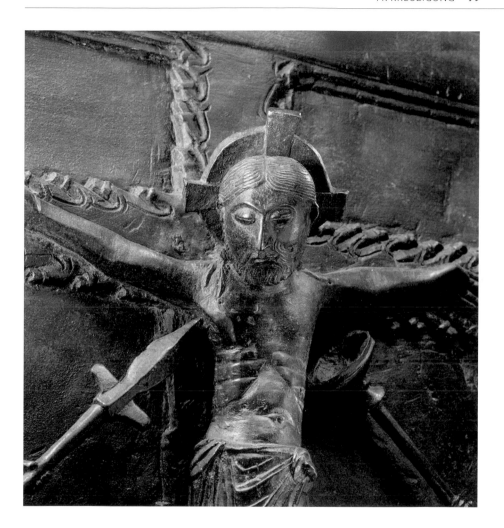

14. KREUZIGUNG

Es ist kein Zufall, dass gerade das sechste Bild des neutestament-
lichen Türflügels die Kreuzigung Jesu zeigt (Abb. 66/67). Schon das
Neue Testament bringt die Sechszahl, die durch das Sechstagewerk
der Schöpfung geheiligt ist, mit dem Erlösungstod Jesu in Verbin-
dung: Am sechsten Wochentag wird Jesus gekreuzigt und um die
sechste Stunde seinen Anklägern übergeben (Joh 19,14).[39] Die viel-
figurige Kreuzigungsdarstellung der Tür fasst in einem Bild zusam-
men, was das Johannesevangelium in zeitlichem Nacheinander über
das Sterben Jesu berichtet:

66/67 Kreuzigung

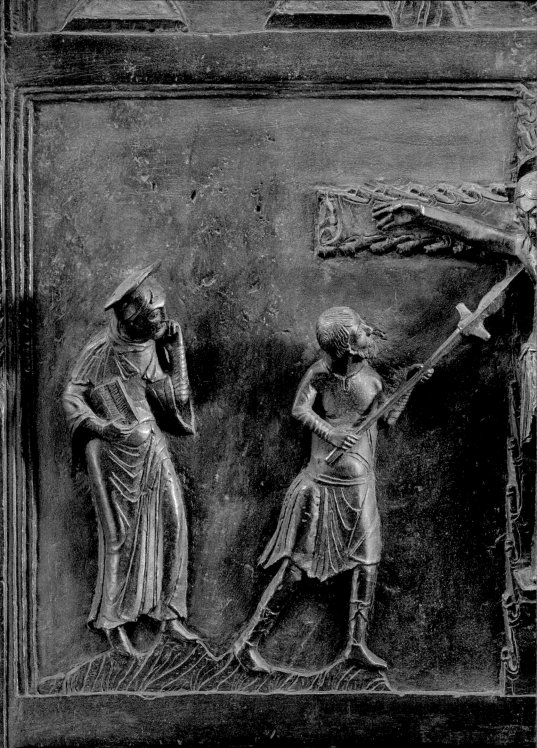

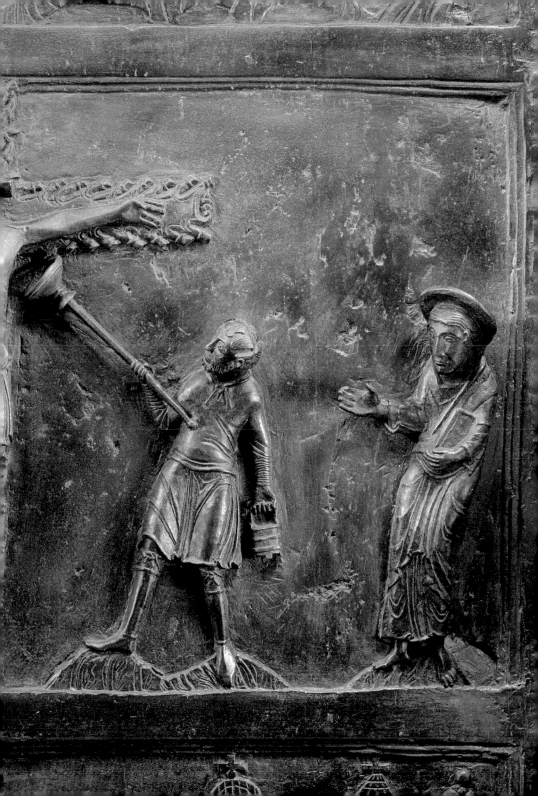

»*Als Jesus seine Mutter sah und bei ihr den Jünger, den er liebte, sagte er zu seiner Mutter: Frau, siehe, dein Sohn! Dann sagte er zu dem Jünger: Siehe, deine Mutter! Und von jener Stunde an nahm sie der Jünger zu sich. Danach, als Jesus wusste, dass nun alles vollbracht war, sagte er, damit sich die Schrift erfüllte: Mich dürstet. Ein Gefäß mit Essig stand da. Sie steckten einen Schwamm mit Essig auf einen Ysopzweig und hielten ihn an seinen Mund. Als Jesus von dem Essig genommen hatte, sprach er: Es ist vollbracht! Und neigte das Haupt und gab seinen Geist auf.*

Weil Rüsttag war und die Körper während des Sabbats nicht am Kreuz bleiben sollten, baten die Juden Pilatus, man möge den Gekreuzigten die Beine zerschlagen und ihre Leichen dann abnehmen. [...] Als sie aber zu Jesus kamen und sahen, dass er schon tot war, zerschlugen sie ihm die Beine nicht, sondern einer der Soldaten stieß mit der Lanze in seine Seite, und sogleich floss Blut und Wasser heraus. Und der, der es gesehen hat, hat es bezeugt, und sein Zeugnis ist wahr. Und er weiß, dass er Wahres berichtet, damit auch ihr glaubt. Denn das ist geschehen, damit sich das Schriftwort erfüllte: Man soll an ihm kein Gebein zerbrechen. Und ein anderes Schriftwort sagt: Sie werden auf den blicken, den sie durchbohrt haben.« (Joh 19,26–37)

Beherrschendes Zentrum der Komposition ist das Kreuz. Mit seinen knospenartigen Ansätzen verweist es auf den Lebensbaum im Zentrum des Paradiesgartens (Abb. 22/23). Zeichenhaft macht es so deutlich, dass Christus durch seinen Kreuzestod jenes ewige Leben schenkt, das den Menschen schon durch die Früchte des Lebensbaumes zuteil geworden wäre, wenn sie nicht gegen Gottes Gebot verstoßen hätten (Gen 3,22–24). Vom Kreuz her richtet der Erlöser seine Hände in fürsorgendem Segensgestus auf Maria und Johannes. Gleichzeitig wird dem Gekreuzigten Essig gereicht und die Seite durchstoßen. Das erinnert daran, dass sich nun erfüllt, was vorherbestimmt war. Johannes, der mit einem Buch im Arm auf den Erlöser zeigt, gibt sich als der Zeuge zu erkennen, der für die Wahrheit des Geschehens einsteht und damit zum Glauben führen will (Abb. 69). Maria hält ebenfalls ein Buch in der Hand, aber nicht wie ein Attribut, sondern aufgeschlagen, als solle der Betrachter darin lesen – wie beim Bild der Geburt Jesu (Abb. 68). So wird auch hier auf ein Prophetenwort angespielt sein. Dass jenes gemeint ist, mit

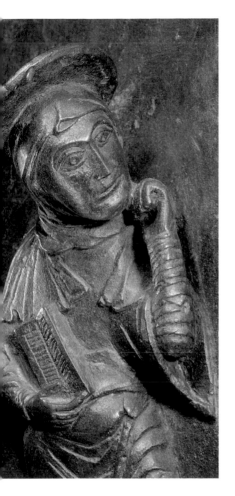
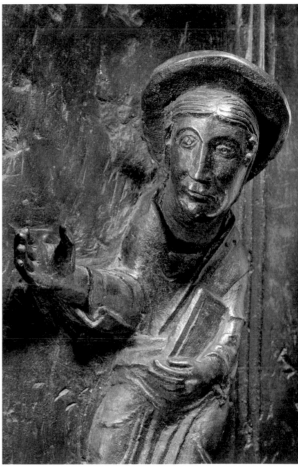

dem der Evangelist schließt, entschlüsselt der volle Wortlaut des betreffenden Verses beim Propheten Sacharja: »Doch über das Haus David und über die Einwohner Jerusalems werde ich den Geist des Mitleids und des Gebetes ausgießen. *Und sie werden auf den blicken, den sie durchbohrt haben.* Sie werden um ihn klagen, wie man um den einzigen Sohn klagt; sie werden bitter um ihn weinen, wie man um den Erstgeborenen weint« (Sach 12,10). Die Prophezeiung findet ihre Erfüllung in Maria, die trauernd auf ihren durchbohrten Sohn schaut. Damit kennzeichnet das aufgeschlagene Buch noch einmal die besondere Rolle, die ihrer Mutterschaft im Heilsplan Gottes zukommt.

68 Maria
69 Johannes

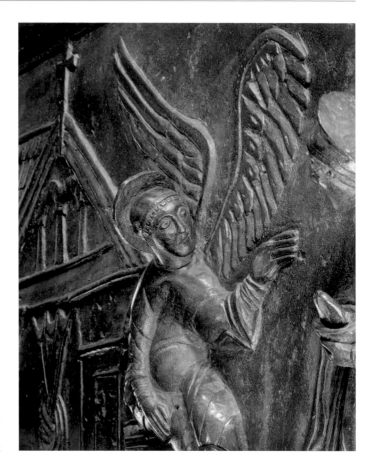

70 Engel
verkündet die
Auferstehung

15. DAS LEERE GRAB

Dass es drei Frauen sind, denen der Gottesbote die Botschaft von
der Auferstehung übermittelt, ist dem Markusevangelium entnom-
men, wie es am Ostersonntag verlesen wird (Abb. 72):

> »Als der Sabbat vorüber war, kauften Maria aus Magdala,
> Maria, die Mutter des Jakobus, und Salome wohlriechende
> Öle, um damit zum Grab zu gehen und Jesus zu salben. Am
> ersten Tag der Woche kamen sie in aller Frühe zum Grab, als
> eben die Sonne aufging. Sie sagten zueinander: Wer könnte
> uns den Stein vom Eingang des Grabes wegwälzen? Doch als
> sie hinblickten, sahen sie, dass der Stein schon weggewälzt
> war; er war sehr groß. Sie gingen in das Grab hinein und sa-

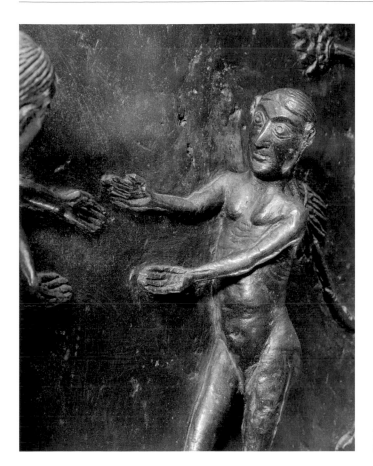

71 Adam
erkennt Eva

*hen auf der rechten Seite einen jungen Mann sitzen, der mit
einem weißen Gewand bekleidet war; da erschraken sie sehr.
Er aber sagte zu ihnen: Erschreckt nicht! Ihr sucht Jesus von
Nazareth, den Gekreuzigten. Er ist auferstanden; er ist nicht
hier. Seht, da ist die Stelle, wo man ihn hingelegt hatte. Nun
aber geht und sagt seinen Jüngern, vor allem Petrus: Er geht
euch voraus nach Galiläa; dort werdet ihr ihn sehen, wie er es
euch gesagt hat.« (Mk 16,1–7)*

Dem Osterbild stellt die Tür mit der Zuführung eine Episode aus
dem Buch Genesis gegenüber, die auf den ersten Blick so gar nichts
damit zu tun hat (Abb. 18). Eine Parallelität besteht allerdings
darin, dass die drei Frauen in liebevoller Sorge um den Leichnam

72 Das leere Grab

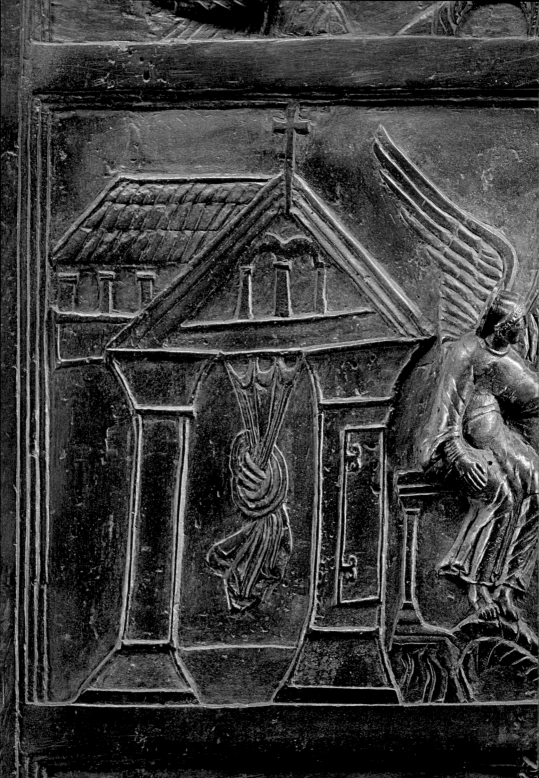

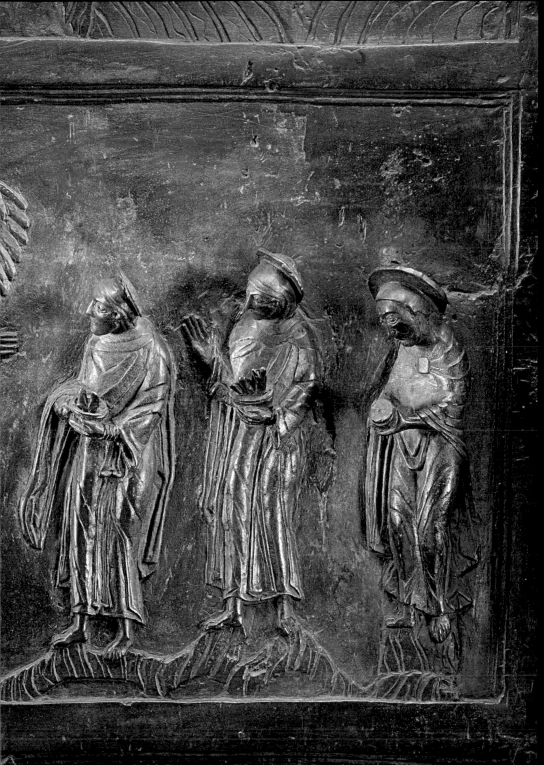

Jesu Spezereien zum Grab bringen und der Schöpfer wie ein sorgender Vater dem Adam die Gefährtin zuführt. In Entsprechung dazu kann man auch das, was Adam und der Engel tun, aufeinander beziehen. Aufschlussreich ist in diesem Zusammenhang der Genesiskommentar des Augustinus. Den Schlaf, den der Herr über Adam kommen lässt, um ihm die Rippe zu entnehmen aus der Eva geschaffen wird, deutet Augustinus als visionäre Ekstase. Sie lasse Adam erkennen, was sonst nur den Engeln gegeben sei – den in Gott verborgenen Schöpfungsplan. Darauf beziehe sich Adams Ausruf beim Anblick des ihm zugeführten Weibes (Abb. 71). Für den Kirchenvater haben Adams Worte von daher Offenbarungscharakter.[40] Das verbindet sie mit der Osterbotschaft des Engels (Abb. 70)! Letztlich geht es bei der Zuführung wie beim Osterbild um das Heilshandeln Gottes. Er hat den Menschen als Mann und Frau auf wunderbare Weise nach seinem Bild geschaffen (Gen 1,26–28) und der aus diesem Paar erwachsenen Menschheit nach dem Sündenfall durch die Auferstehung seines Mensch gewordenen Sohnes neues Leben geschenkt.

16. ERSCHEINUNG DES AUFERSTANDENEN VOR MAGDALENA

Dem Aufrichten Adams im ersten Bild (Abb. 73) stellt die Tür in ihrem letzten Bild den Aufstieg Christi, des »neuen Adam«, gegenüber, der Hinwendung des tief gebeugten Schöpfers zu seinem Geschöpf das Zurückbeugen des zum Himmel emporsteigenden Gottessohnes zu der Frau, die sich ihm anbetend vor die Füße geworfen hat (Abb. 74/75). Dargestellt ist die Begegnung mit Maria aus Magdala nach dem Johannesevangelium.

Weinend hatte Maria sich in die Grabkammer gebeugt und dort, wo der Leichnam Jesu lag, zwei Engel sitzen sehen. Auf deren Frage nach dem Grund ihrer Trauer antwortet sie, ohne zu verstehen, was geschehen ist:

>*»Man hat meinen Herrn weggenommen und ich weiß nicht, wohin man ihn gelegt hat. Als sie das gesagt hatte, wandte sie sich um und sah Jesus dastehen, wusste aber nicht, dass es Jesus war. Jesus sagte zu ihr: Frau, warum weinst du? Wen suchst du? Sie meinte, es sei der Gärtner, und sagte ihm: Herr, wenn du ihn weggebracht hast, sag mir, wohin du ihn gelegt hast. Dann will ich ihn holen. Jesus sagte zu ihr: Maria! Da wandte sie sich ihm zu und sagte auf Hebräisch zu ihm: Rab-*

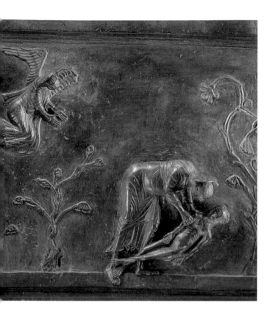

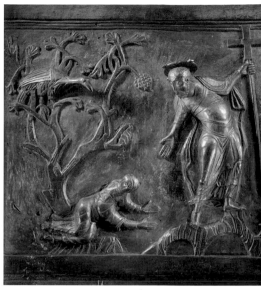

buni! das heißt: Meister. Jesus sagte zu ihr: Halte mich nicht
fest; denn ich bin noch nicht zum Vater hinaufgegangen.
Geh aber zu meinen Brüdern und sag ihnen: Ich gehe hinauf
zu meinem Vater und zu eurem Vater, zu meinem Gott und
zu eurem Gott.« (Joh 20,13–17)

73 Aufrichtung
Adams

74/75 Erscheinung
des Auferstandenen
vor Magdalena

In diesem »Hinaufgehen« gipfelt die aufsteigende Bilderreihe. Der
Kreuzstab des Auferstehenden ist zeichenhaft in die Mitte gestellt
und reicht von der offenen Tür des Mauerrings zur Rechten bis in
die obere Rahmung hinein. Der umfriedete Teil des Gartens steht
allem Anschein nach für das himmlische Paradies. Die Frau zu Füßen
Christi hat daran noch keinen Anteil. Ihre Begegnung mit ihm ereig-
net sich ja außerhalb des umgrenzten Bereiches. Der riesige Wein-
stock links, von dem eine Traube auf die Kniende herabreicht, lässt
an die Bildrede bei Johannes denken, in der Christus sich mit einem
Weinstock vergleicht und die Jünger mit den fruchttragenden Re-
ben (Joh 15,1–17). Augustinus nimmt die Schriftstelle zum Anlass, in
Christus, ausgehend von seiner Doppelnatur als Gott und Mensch,
nicht nur den Weinstock, sondern auch den hegenden Gärtner zu
sehen.[41] Man kann sich gut vorstellen, dass diese Passage der Predigt
des Kirchenvaters über das Johannesevangelium in die Bildmotivik
einer Szene eingeflossen ist, in der Magdalena im Auferstanden den

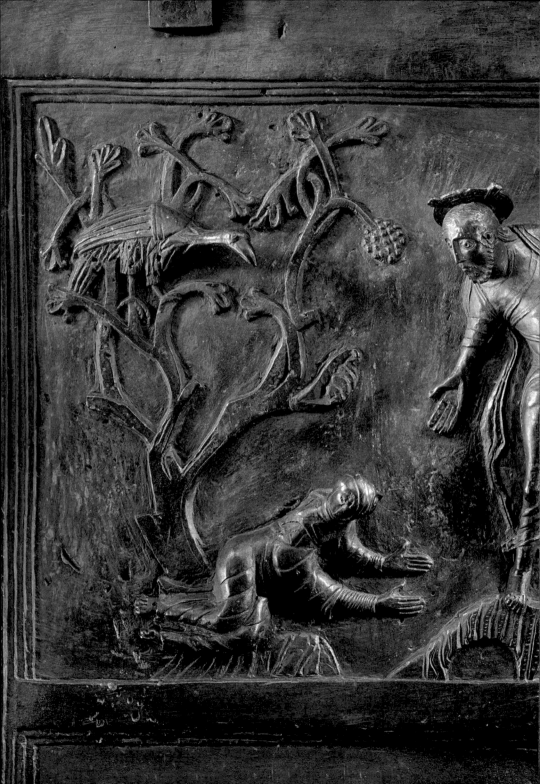

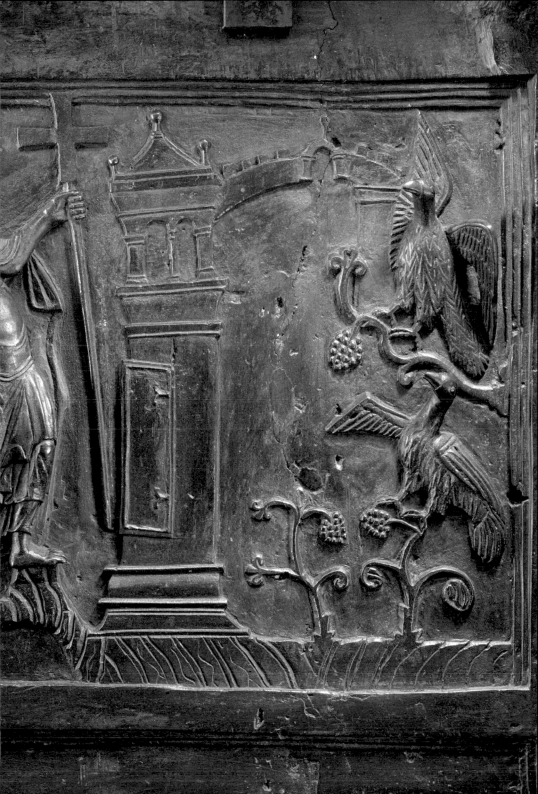

76/77 Adler im Garten

Gärtner zu sehen glaubt. Aber noch in anderer Hinsicht ist der Bezug auf Augustinus naheliegend. Bei den Kirchenvätern verschmilzt die biblische Gestalt der Maria aus Magdala nicht nur mit der namensgleichen Schwester des Lazarus, sondern auch mit der Namenlosen, die Jesus die Füße salbt. Als bußfertige Sünderin wird sie damit zum Vorbild für jeden reuigen Sünder. Deshalb zeigt die Tür, wie Magdalena sich vor dem Auferstandenen zu Boden wirft. Im Osterevangelium steht davon nichts. Unter Bezug auf das, was Johannes über den Weinstock sagt, vergleicht Augustinus das Abschneiden der überschüssigen Triebe mit der Reinigung von allen Sünden, die der göttliche Gärtner denen gewährt, die zur Umkehr bereit sind. So werden sie zu jener fruchttragenden Rebe am Weinstock, von der Johannes in seiner Bildrede spricht. Eine eigene Aussage verbindet sich mit den großen Vögeln, die in den Rebstöcken sitzen (Abb. 76/77). Offenbar sind Adler gemeint. Seit alters her hat man diese majestätischen Tiere, die hoch in den Himmel aufzusteigen vermögen, mit der Himmelfahrt in Verbindung gebracht.[42] Bezeichnenderweise breiten die beiden Vögel zur Rechten Christi ihre Schwingen aus, um aufzufliegen. Doch der Magdalena ist ebenfalls ein Adler zugeordnet. Sieht

man die drei Vögel im Zusammenhang, dann deutet sich ein Geschehensablauf an: Der linke hält die Flügel noch angelegt, der untere Vogel rechts hat schon einen gespreizt und der über ihm schwingt sich mit beiden Flügeln in die Luft. In diesen Aufstieg ist Magdalena eingebunden. Das unterstreicht auch die Bilddiagonale, in der Christus ihr seine Rechte entgegenstreckt. Zugleich lenkt diese Kompositionslinie den Blick von der Aufschauenden über den Heiland zum Siegeskreuz und macht damit deutlich, dass Magdalena durch den Auferstandenen der Himmel offensteht.

ZUSAMMENFASSUNG

Bei der Betrachtung der Bilder ist immer wieder deutlich geworden, wie aussagekräftig alle Einzelheiten aufeinander bezogen sind. Das gilt auch für die übergreifende Ordnung (s. Umschlagklappe hinten). Die dialektische Spannung, die dieser Geschichte Gottes mit den Menschen innewohnt, veranschaulicht sich in der *Gegenläufigkeit der Szenenfolge* und in deren *Aufteilung auf zwei Türflügel*. Weitere Akzente setzt das umgrenzende Rahmenwerk. Es umschreibt *vier*

Themenblöcke, indem es die Szenen im Paradies von denen des Erdenlebens scheidet und die der Kindheitsgeschichte Jesu von Passion und Auferstehung. Jedes dieser Kompartimente gliedert sich wiederum in *je zwei inhaltlich zusammengehörige Bildpaare*: Auf die beiden Schöpfungsbilder folgen Sündenfall und Urteilsspruch, dann die beiden Bilder, die Adam und Eva vom Paradies ausgeschlossen zeigen, und das Doppelbild der Geschichte von Kain und Abel. Die Gegenseite setzt ein mit der Menschwerdung des Gottessohnes, für die Verkündigung und Geburt stehen. Im zweiten Bildpaar wird das Kind als Messias erkannt. Mit Pilatusurteil und Kreuzigung zeigt der rechte Türflügel dann zwei Passionsszenen und abschließend die beiden Osterbilder. Schon in dieser Rhythmisierung klingt an, dass die Bilderreihe nicht als bloße Abfolge betrachtet, sondern im Zusammenhang gesehen und verstanden werden will. Das kommt insbesondere darin zum Ausdruck, dass auch die *Bilder, die sich gegenüberliegen, miteinander korrespondieren*. Zusätzlich sind beide Türflügel durch *Diagonalbezüge* miteinander verbunden. Die ergeben sich aus der gegenläufigen Abfolge der Bildfelder. Der Erschaffung Adams *links oben* steht *rechts unten* die Verkündigung Christi, des neuen Adam, gegenüber, der Perversion des Schöpfungsplanes im Bild des Brudermordes *links unten* der von den Toten erstandene Christus, der den Weg in die neue Schöpfung weist, *rechts oben*. Dass links oben und rechts unten jeweils ein Engel dargestellt ist und links unten wie rechts oben eine ausgestreckte Hand das Geschehen bestimmt, unterstreicht zeichenhaft den Zusammenhang. Durch solche übereck gesetzten Bezugspunkte sind schließlich auch die *Themenblöcke oberhalb der Inschrift und die im unteren Segment jeweils diagonal miteinander verspannt*: Im oberen Segment steht der anbetende Engel des Schöpfungsbildes gegen den Satan der Pilatusszene und der richtende Schöpfergott gegen den Auferstandenen, der Magdalena seine Hand entgegenstreckt. Unten zeichnet sich die Polarität in der Diagonale zwischen dem Engel der Vertreibung und dem der Verkündigung ab sowie zwischen dem verurteilten Kain und dem opfernden Josef.

Sucht man nach Vergleichsmöglichkeiten für solche ebenso kunstvoll komponierten wie theologisch durchdachten Verschränkungen, findet man sie am ehesten in den Figurengedichten, die der karolingische Abt Rabanus Maurus zum Lob des Kreuzes aufgezeichnet hat.[43] Doch anders als Raban baut Bernward ganz auf die Wirkung der Bilder, die auch denen, die sie nicht in allen Einzelheiten »entziffern« können, das Wesentliche der christlichen Heilsbotschaft vor Augen stellen.

IV. MONUMENTALE MINIATUREN

Wie die Hildesheimer Bronzetür in Materialität und Gliederung dem Vorbild der Mainzer Willigistür folgt, greift sie auch in ihrem Bildprogramm auf ältere Vorlagen zurück. Für die Darstellungen aus dem Alten Testament sind das vor allem jene streifenförmig angeordneten Bilder der Schöpfungsgeschichte, wie wir sie aus Bibelhandschriften kennen, die im 9. Jahrhundert in Tours entstanden sind. Drei solcher »Bilderbibeln« haben sich erhalten. Die aus dem Bamberger Dom wird heute in der dortigen Staatsbibliothek verwahrt (Msc. Class. Bibl. 1 – fol. 7v) (Abb. 78). Eine weitere gelangte aus dem Schweizer Kloster Moutier-Grandval in den Besitz der British Library (Add. 10546 – fol. 5v) (Abb. 79). Jene, die Kaiser Karl der Kahle dem Metzer Dom gestiftet hat, kam in die Pariser Nationalbibliothek (Cod. Lat 1 – fol. 10v) (Abb. 80). Anzuschließen ist noch eine in Reims entstandene Bibel der römischen Abtei St. Paul vor den Mauern, deren Genesisbild (fol. 8v) eine touronische Bibel zum Vorbild hat (Abb. 81).[44] Mit dieser römischen Bibel lassen sich die Hildesheimer Reliefs besonders gut vergleichen. Schon das erste Feld der Tür macht das deutlich (Abb. 15). Die beiden Phasen der Erschaffung Adams sind hier zwar zu einem Bild verschmolzen, doch das Aufrichten des ersten Menschen geschieht auf ganz ähnliche Weise wie in Rom. Stellt man sich dann den stehenden Adam nach links gewendet vor, so entspricht auch diese Darstellung des von Gott Beseelten mitsamt dem Baum, der ihn von der Eingangsszene trennt, weitgehend dem, was in Hildesheim zu sehen ist. Deutliche Übereinstimmung gibt es ferner bei der Zuführung Evas (Abb. 18). Nur die römische Miniatur lässt Adam die Gefährtin mit beiden Händen empfangen wie in Hildesheim. Und wie dort zeigt allein die Bibel von St. Paul Adam und Eva bei der Vertreibung nackt und den Engel zwischen zwei Bäumen stehend (Abb. 29). Eine mit Hildesheim vergleichbare Einbeziehung der Vegetation in das dramatische Geschehen bietet das Genesisbild der Bamberger Bibel. Bedeutsam ist im Blick auf Hildesheim auch, dass der Sockelstreifen dort selbst zur Bühne wird, auf der die Handlung spielt. Ein weiterer Vergleichspunkt ist die Aufteilung der Handlungsfolge auf vier Register. Das

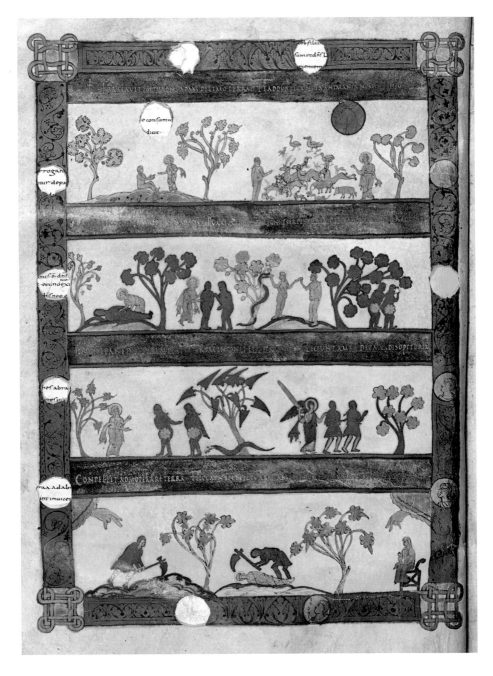

78 Bamberg, Staatsbibliothek, Msc. Class. Bibl. 1, fol. 7v

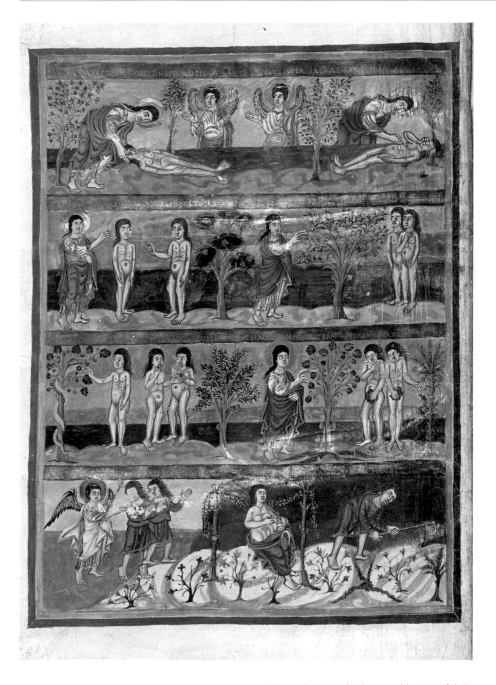

79 London, British Library, Add. 10546, fol. 5v

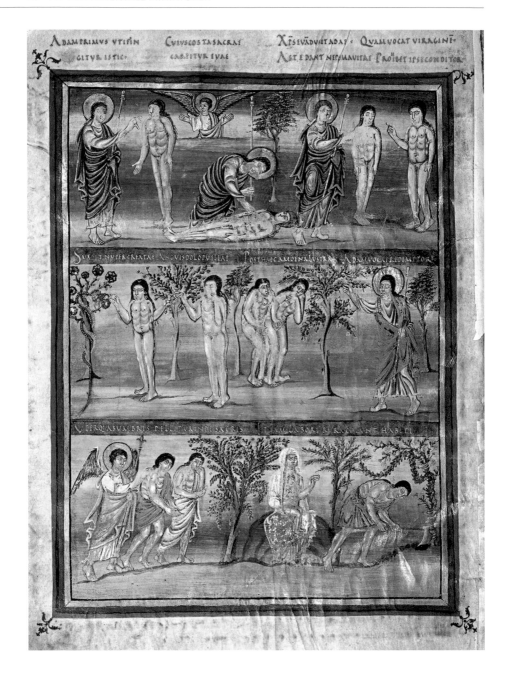

80 Paris, Bibliothèque nationale, ms. lat. 1, fol. 10v

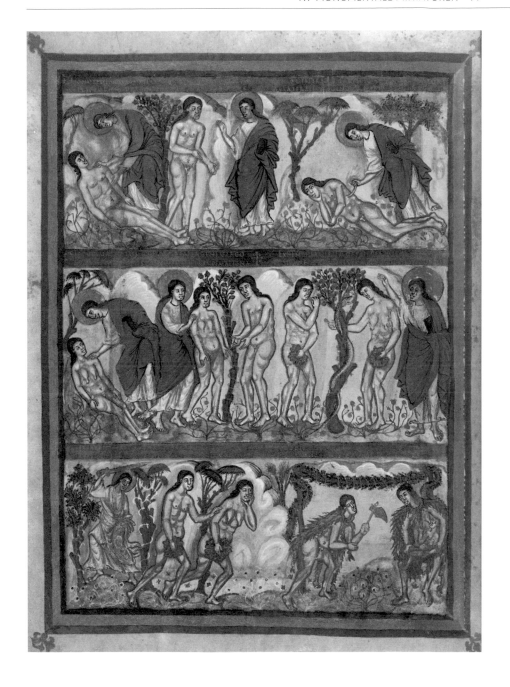

81 Rom, St. Paul vor den Mauern, Bibel, fol. 8v

82 Todessturz Abels

ist auch in London so, während die Handschriften in Paris und Rom sich mit drei Streifen begnügen. Der Londoner Zyklus lässt noch am ehesten erkennen, wie jene szenische Vorlage gegliedert war, die in Hildesheim wirksam wurde. Wie im Genesisbild der Grandval-Bibel dürfte sie auf vier Registern jeweils zwei Episoden umfasst haben, die inhaltlich zusammengehören; zuoberst also Schöpfung und Zuführung, darunter Sündenfall und Urteilsspruch, dann Vertreibung und Erdenleben und unten die beiden Szenen mit Kain und Abel. Dass es sich bei der Vorlage, auf die man in Hildesheim Zugriff hatte, um eine mit Bildern versehene touronische Bibel handelte, wird schon durch das zuvor gesagte nahegelegt. Außerdem stimmt der Text einer zur Zeit Bernwards in Hildesheim entstandenen Bibel mit der charakteristischen Textfassung überein, die man aus Tours kennt.[45] Schließlich sind im »Kostbaren Evangeliar«, einer von Bernward für den Marienaltar von St. Michael in Auftrag gegebenen Prunkhandschrift, weitere Bildmotive einer entsprechenden touronischen Bibel verarbeitet.[46]

Die zahlreichen Berührungspunkte zwischen dem Hildesheimer Genesiszyklus und den Genesisbildern der betreffenden Bibeln erklären sich daraus, dass alle aus einer gemeinsamen Quelle geschöpft haben. Ein Detail der Hildesheimer Bilderfolge ist dafür aufschlussreich: Der von seinem Bruder attackierte Abel fällt nämlich kopfüber zu Boden (Abb. 82), während die geläufigen Genesiszyklen ihn nach hinten stürzend zeigen.[47] Ein frühes Beispiel dafür, dass Abel seinem Bruder vor die Füße fällt, war schon im karolingischen Tours greifbar,

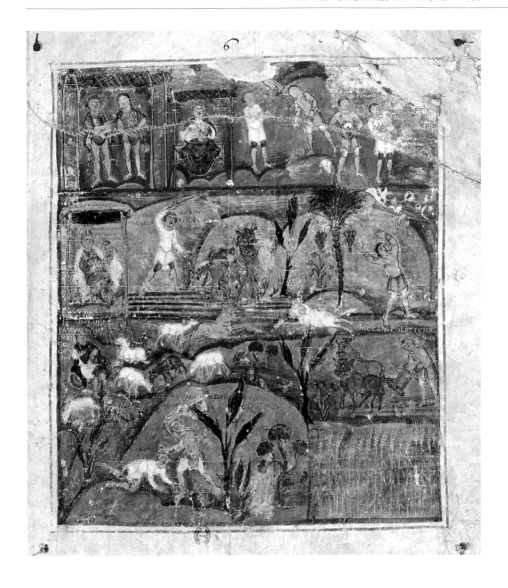

im sog. Ashburnham-Pentateuch (fol. 6r) (Abb. 83). Diese spätantike Handschrift der fünf biblischen Mosesbücher, von der in anderem Zusammenhang bereits die Rede war,[48] bietet noch weitere Einzelheiten, die in Hildesheim aufgegriffen sind. Charakteristisch ist z. B. die unterschiedliche Darstellung der Gotteshand, die sich dem Opfer Abels öffnet, die Kain dagegen im Redegestus zur Rechenschaft stellt und dabei wie ein Blitz aus einem wellig bewegten

83 Paris, Bibliothèque nationale, nouv. acq. lat. 2334, fol. 6r

84 Paris, Biblio-
thèque nationale,
nouv. acq. lat. 2334,
stillende Eva

85 London, British
Library, Add. 10546,
stillende Eva

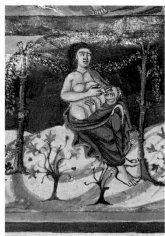

86 Rom, St. Paul
vor den Mauern,
Bibel, stillende Eva

87 Bronzetür,
stillende Eva

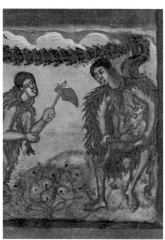
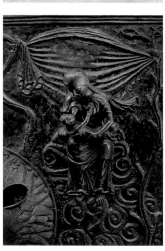

Wolkensegment hervorstößt (Abb. 37/40). In der Bamberger Bibel
begegnet die Gotteshand in ähnlichem Zusammenhang (Abb. 78).
Dass Eva im entsprechenden unteren Register dieser Handschrift
herrscherlich thronend erscheint (Abb. 89), während die Hildeshei-
mer Tür sie als stillende Mutter zeigt (Abb. 87), kann gleichfalls aus
dem Ashburnham-Pentateuch abgeleitet werden. Hier gibt es zwei
unterschiedliche Darstellungen Evas, die auf der Tür und in den karo-
lingischen Miniaturen wechselweise rezipiert wurden. Die Stillende
(Abb. 84) begegnet außer in Hildesheim auch in London (Abb. 85)
und in der römischen Bibel (Abb. 86), und zwar, wie in der spätanti-

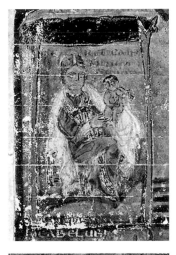

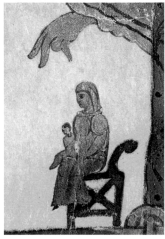

88 Paris, Biblio-
thèque nationale,
nouv. acq. lat. 2334,
thronende Eva

89 Bamberg,
Staatsbibliothek,
Msc. Class. Bibl. 1,
thronende Eva

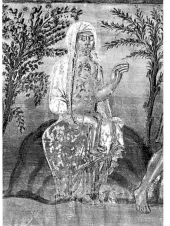

90 Paris, Biblio-
thèque nationale, ms.
lat. 1, thronende Eva

91 Bronzetür,
thronende Gottes-
mutter

ken Handschrift, von einer Laube beschirmt. Jene zweite Eva, die der
Pentateuch ihr Kind auf dem Arm halten lässt (Abb. 88), war dage-
gen für die Darstellung in Bamberg (Abb. 89) und Paris (Abb. 90) und
als Motiv letztlich auch für die thronende Gottesmutter in Hildes-
heim maßgeblich (Abb. 91). Sogar die streifenförmige Unterteilung
der karolingischen Miniaturen ist im Pentateuch schon angelegt. Die
an der Wende vom 6. zum 7. Jahrhundert entstandene Handschrift
hat spätestens seit dem 9. Jahrhundert in Tours gelegen und war zu
dieser Zeit noch mit mehr als 60 Bildern ausgestattet, darunter ei-
ner umfangreichen Folge zum Buch Genesis. Heute ist davon nur

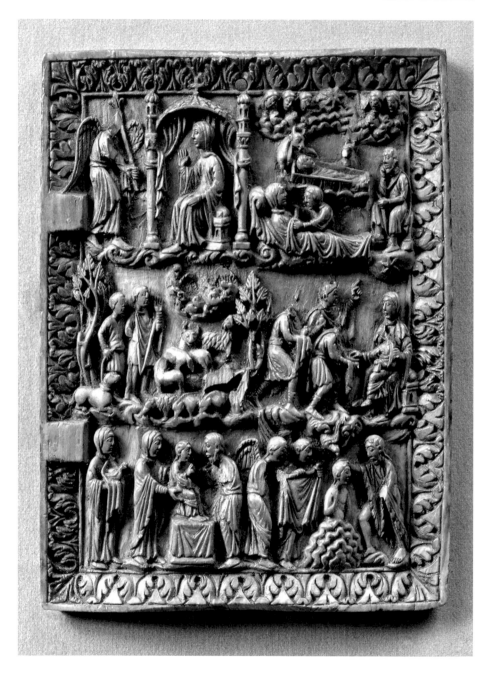

92/93 Ehem. Berlin, Kaiser Friedrich-Museum, Diptychon (?) mit christologischen Szenen

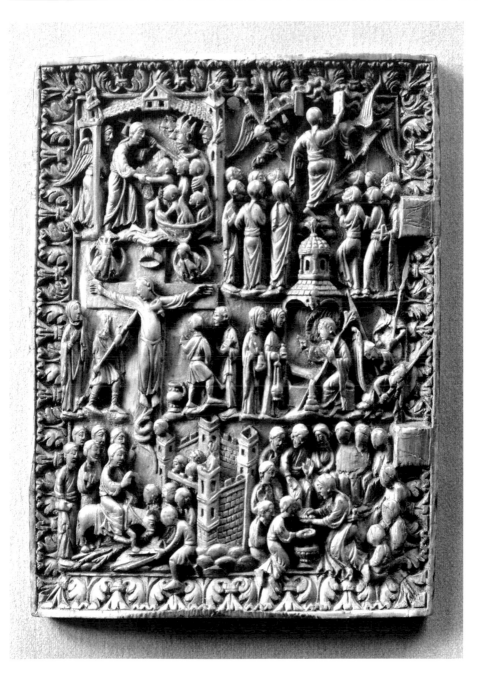

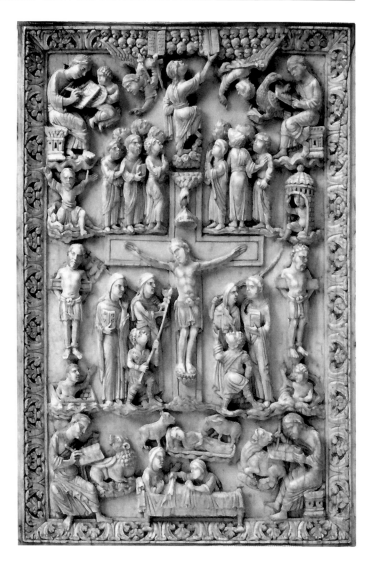

94 Essen, Domschatz, Elfenbein vom Einband der Äbtissin Theophanu

das Eingangsbild erhalten und das zuvor besprochene. Angesichts der Übereinstimmungen, die zwischen dieser Miniatur und denen der Bibeln bzw. den Darstellungen auf der Bernwardtür bestehen, lässt sich im Gegenzug folgern, dass die nur hier greifbaren Szenen ursprünglich auch im Ashburnham-Pentateuch vorhanden waren. Eine genaue Untersuchung der Lagenfolge und der Verteilung von Bild- und Textseiten liefert dafür weitere Anhaltspunkte.[49] Darüber

hinaus ist zu beachten, dass praktisch jede Figur im Pentateuch mit einem Griffel nachgezogen wurde.[50] Vermutlich war das auch bei den verlorenen Blättern der Fall. Die Durchschläge, die man auf diese Weise erhielt, bildeten einen Mustervorrat, der sich beliebig kombinieren ließ. Vor diesem Hintergrund kann man gut nachvollziehen, wie es zu den verschiedenartigen Szenenfolgen und Motivvarianten gekommen ist, durch die sich die Miniaturen der karolingischen Bibeln und die Bilder auf dem Hildesheimer Türflügel sowohl voneinander unterscheiden wie auch von der spätantiken Vorlage.

Eine zyklische Vorlage hat es in Hildesheim offenbar auch für die Bilderreihe zum Neuen Testament gegeben. Erschließen lässt diese sich über eine Gruppe von Elfenbeinreliefs, die im 2. Viertel des 11. Jahrhunderts entstanden und damit jünger sind als die Hildesheimer Bronzetür, ihrerseits aber auf ältere Vorbilder zurückgeführt werden können. Aussagekräftig sind vor allem zwei nur noch fotografisch fassbare Täfelchen, die einmal zum Bestand der Berliner Museen gehörten (Abb. 92/93).[51] Dargestellt wird die neutestamentliche Heilsgeschichte, von der Verkündigung bis zur Himmelfahrt. Mit zwölf Szenen ist der Zyklus umfangreicher als der in Hildesheim, klammert zwischen Jordantaufe und Einzug in Jerusalem aber ebenfalls das öffentliche Wirken Jesu aus. Wie das Weihnachtsbild der Tür (Abb. 50) zeigt die entsprechende Darstellung der Berliner Folge Josef und die Amme auf Maria ausgerichtet, darüber in einer kastenförmigen Krippe das Kind mit Ochs und Esel als Halbfiguren. Die Weisen aus dem Morgenland sind auf dem betreffenden Elfenbein ebenfalls als drei Könige dargestellt, von denen der mittlere auf den Stern über dem Jesuskind zeigt (Abb. 92/54). Bei der Darstellung im Tempel sind sitzende Haltung und Segensgestus des Kindes vergleichbar (Abb. 59), bei der Kreuzigung der Essigkelch (Abb. 67). Bemerkenswert im Blick auf das Schlussbild der Hildesheimer Reihe ist schließlich, dass auch das betreffende Elfenbein den Auferstandenen am Himmelstor zeigt, das hier mit zwei weit geöffneten Flügeln dargestellt wird, genauso wie auf einem im gleichen Kunstkreis entstandenen Elfenbeinrelief mit Geburt, Kreuzigung und Himmelfahrt in Brüssel.[52] Auf dem artverwandten Elfenbein vom Prunkeinband der Essener Äbtissin Theophanu sind aus den Flügeln der Himmelstür missverstanden zwei Kodizes geworden (Abb. 94). Für Hildesheim ist diese Essener Tafel insofern bedeutsam, als Maria hier ebenfalls mit einem aufgeschlagenen Buch unter dem Kreuz steht. Verwandt ist auch das Weihnachtsbild mit der auf das Kind verweisenden Gottesmutter, die vom Kind in der Krippe gesegnet wird.

95 Utrecht,
Bibliotheek der
Rijksuniversiteit,
fol. 90r, Jesus vor
Pilatus
96 Utrecht,
Bibliotheek der
Rijksuniversiteit,
fol. 1v, ungerechter
Herrscher

Verglichen mit den genannten Elfenbeinen ist die Art der Dar-
stellung in Hildesheim weniger abgeklärt. Umso deutlicher macht
sich der stilprägende Einfluss jener expressiven karolingischen

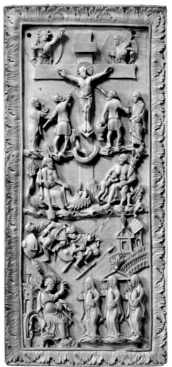
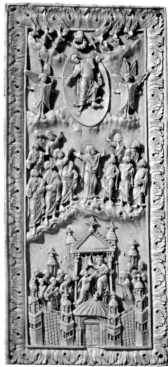

97 München,
Bayerisches National-
museum, Inv. Nr. 160

98 Weimar, Museum
für Kunst und Gewer-
be, Inv. Nr. S. M. 369

Kunstrichtung bemerkbar, für die der sog. Utrecht-Psalter[53] Maß-stäbe setzt. Beispielhaft mag das eine Gegenüberstellung der Hil-desheimer Pilatusszene mit der im Credo-Bild dieser Handschrift verdeutlichen (Abb. 63/95). Darüber hinaus sei auf den ungerechten Herrscher im Eingangsbild des Psalters verwiesen. Eine Darstellung dieser Art muss für den vom Satan bedrängten Statthalter auf der Hildesheimer Tür Pate gestanden haben (Abb. 96). Auch in den ar-chitektonischen Versatzstücken zeigen die Hildesheimer Bildfelder sich dem reimsischen Vorbild verpflichtet. Dass etwa der Opferal-tar bei der Darbringung des Jesuskindes nach antiker Weise vor dem Tempel steht, ist nur von einem so antikisch geprägten Werk wie dem unter Erzbischof Ebo um 825 in Reims entstandenen Psalter her zu erklären, der die Fassadengiebel übrigens – wie in Hildes-heim – wechselweise auf breiteren Pfeilern und auf säulenhaft schlanken Stützen ruhen lässt. Die stilisierende Verflachung, die für die Hildesheimer Architekturformen wie für die Gestaltung des Erdbodens auf der Tür charakteristisch ist, macht allerdings deut-lich, dass es nicht solche Miniaturen waren, an denen man sich in Hildesheim orientierte, sondern eine Arbeit, die den zeichnerischen Stil des Psalters in die schichtende Modellierung eines Reliefs zu übertragen suchte. Das ist bei einer Reihe von Treibarbeiten der Fall, an die man in diesem Zusammenhang gedacht hat.[54] Die aus dem Reliefgrund vorstoßenden Figuren der Bernwardtür sprechen aber dafür, dass deren Vorbild sich durch ein größeres Maß an Plastizität ausgezeichnet hat.[55] Dies ist bei einer Gruppe von Elfenbeinreliefs gegeben, die ebenfalls im Umkreis des Psalters entstanden. Auch die aus ikonografischen Gründen für Hildesheim zum Vergleich her-angezogenen Elfenbeine des 11. Jahrhunderts sind davon in starkem Maße beeinflusst. Das zeigt nicht nur die kleinformatige Szenerie mit ihren tiefen Hinterschneidungen, sondern auch die wellenför-mige Stilisierung der Standfläche und nicht zuletzt das charakte-ristische Rahmenornament. Offensichtlich hat man in Hildesheim ebenfalls Zugriff auf reimsische Elfenbeinschnitzereien gehabt, an denen sich die in der Gusswerkstatt tätigen Modelleure in ikonogra-fischer wie in stilistischer Hinsicht orientieren konnten. Im Vergleich des zum Himmel aufsteigenden Christus der Tür mit dem auf einer karolingischen Elfenbeintafel in Weimar wird das durch den Gleich-klang der Gebärde besonders gut greifbar (Abb. 98).[56]

Was das betreffende Elfenbein außerdem mit Hildesheim verbin-det, ist die aufsteigende Ordnung der Szenenfolge und die Tatsache, dass das voraufgehende Geschehen auf dem ursprünglich zugehöri-gen Gegenstück in München von oben nach unten abläuft (Abb. 97).[57]

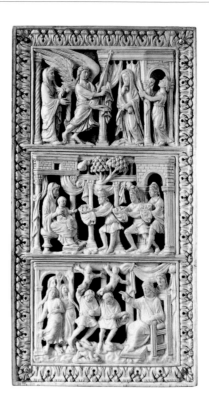

99 Paris, Biblio-
thèque nationale, ms.
lat. 9393, Elfenbein
vom Einband

Genauso gegenläufig sind die Szenen auf den beiden verlorenen
Täfelchen der Berliner Museen angeordnet. Es gibt also guten Grund
zu der Annahme, dass in der karolingischen Vorlage des neutesta-
mentlichen Flügels auch die Gegenläufigkeit der Hildesheimer Bil-
derfolge angelegt war. Auch die Hildesheimer Rahmengliederung ist
offenbar von daher beeinflusst. Die abgetreppten Leisten umschlie-
ßen jeweils eine Vierergruppe von Reliefs, doch die stufige Profilie-
rung stößt in den Zwischenfeldern immer auf die Sockelleiste, deren
Bedeutung als Standfläche damit besonders hervorgehoben wird. In
den touronischen Bibelminiaturen ist das nicht der Fall, wohl aber
bei einer ganzen Reihe von spätantiken und karolingischen Elfen-
beinen (Abb. 99)![58] Der Grundgedanke dafür, die Hildesheimer Tür
derart bildhaft aufzufassen, wird letztlich durch solche paarig kon-
zipierten Elfenbeintafeln angeregt worden sein. Die über das verlo-
rene Berliner »Diptychon« erschlossene Vorlage mag mit dem sym-
bolkräftigen Bild der geöffneten Himmelstür den entscheidenden
Anstoß gegeben haben.[59]

V. PORTA PARADISI

Im rechten Teil des Widmungsbildes jenes »Kostbaren Evange-liars«, das Bernward für den Marienaltar der Krypta von St. Michael bestimmt hat, sieht man die Gottesmutter zwischen zwei Türflügeln thronen (Abb. 101). Der zu ihrer Linken ist mit einem doppelten Riegel versehen und trägt die Aufschrift:

> PORTA PARADISI PRIMEVA(m) CLAVSA PER AEVAM
> (Das Tor des Paradieses, verschlossen durch die erste Eva)

Der Flügel rechts von der Thronenden, der offensteht, setzt den Text fort mit den Worten:

> NVNC EST PER S(an)C(t)AM CVNCTIS PATEFACTA MARIA(m)

(Jetzt ist es durch die heilige Maria allen geöffnet).[60] Die prachtvoll geschmückte Evangelienhandschrift dürfte in zeitlicher Nähe zur 1015 erfolgten Altarweihe entstanden und damit im gleichen Jahr ihrer Bestimmung zugeführt worden sein wie die große Bronzetür des Hildesheimer Mariendomes, auf deren beiden Flügeln Eva und

100 Türzieher mit Eva und Maria

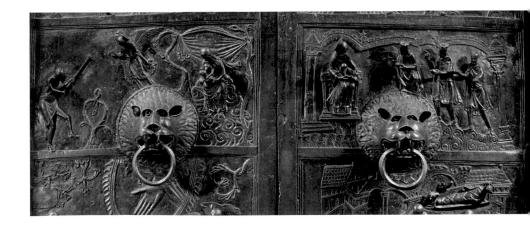

Maria in entsprechender Weise einander gegenübergestellt sind (Abb. 100). Die Anbringung der Schriftzeilen auf den Türflügeln der Miniatur ist keine Verlegenheitslösung, als habe das Bild sonst keinen Platz dafür gelassen. Zwei zusätzliche Medaillons mit den Brustbildern von Eva und Maria machen das deutlich. Als Bindeglied zum überfangenden (Tor-) Bogen haben sie eine Scharnierfunktion und veranschaulichen auf diese Weise, dass die Aussage, um die es geht, im Bild der Tür Gestalt gewinnt. Der gleiche Gedanke kommt auf den Türflügeln im Dom zum Tragen. Eva und Maria mit ihren Erstgeborenen ziehen hier schon durch die Nähe zu den beiden Löwenköpfen die Blicke auf sich (Abb. 3/100). Als Gegensatzpaar kehren die Mütter einander den Rücken, wenden sich damit aber zugleich den Türziehern zu, die es ermöglichen, die Tür zu öffnen oder

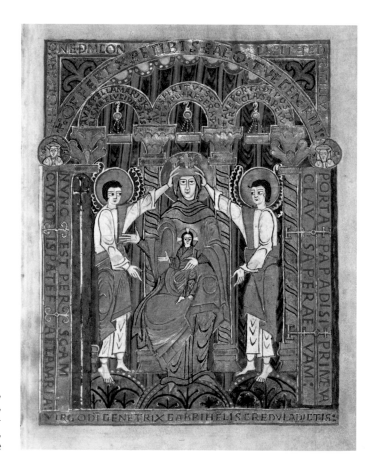

101 Hildesheim, Dom-Museum, Kostbares Evangeliar, Widmungsbild, rechte Seite

102 Urteil, Vertreibung und Aufnahme

zu schließen. Im übertragenen Sinn trifft das auch auf Eva und Maria zu. Das Bildpaar über der stillenden Eva und der thronenden Gottesmutter verdeutlicht es: Auf dem linken Türflügel sieht man – genau über Eva – die verschlossene Paradiestür, auf dem rechten – über der Gottesmutter – die weitgeöffnete Tempelfront. Schon das erste Bild des neutestamentlichen Bronzeflügels zeigt Maria vor einer offenen Tür und spielt damit auf ihre heilsgeschichtliche Bedeutung an (Abb. 45). Symbolkräftig sind Türen auch sonst in das Geschehen einbezogen; die des Grabhauses etwa, die weit offen steht als Hinweis auf das Osterwunder (Abb. 72). Auch die Eingangstür zum himmlischen Paradiesgarten ist geöffnet zum Zeichen dafür, dass Christus den Weg ins himmlische Paradies erschlossen hat (Abb. 75). Verriegelt ist dagegen der Eingang in das Richthaus des Pilatus, vor dem das Verhör stattfindet, das zum Urteil führt (Abb. 63).

Diese Gerichtsdarstellung nimmt eine zentrale Position in der Bildfolge ein, zusammen mit dem Gegenbild des Gottesurteils im Paradies. Beide sind direkt über der Horizontalleiste mit der Stifterinschrift angeordnet, genau darunter das Bildpaar mit Vertreibung und Aufnahme (Abb. 102). Dadurch, dass dieser Viererblock in Augenhöhe platziert ist, wird ihm besonderes Gewicht gegeben, unterstrichen durch die Tatsache, dass unmittelbar darunter die Türzieher sitzen. Die hier angesprochene Thematik verweist auf den ursprünglichen Funktionszusammenhang der Bronzetür.[61] Nicht nur ihre riesenhafte Größe, die allein schon auf öffentliche Wirkung angelegt ist, sondern auch ihr Bildprogramm lassen keinen Zweifel daran, dass sie für eine Bischofskirche bestimmt war. Dort hatte eine derartige Tür nicht nur repräsentative Bedeutung, sondern war

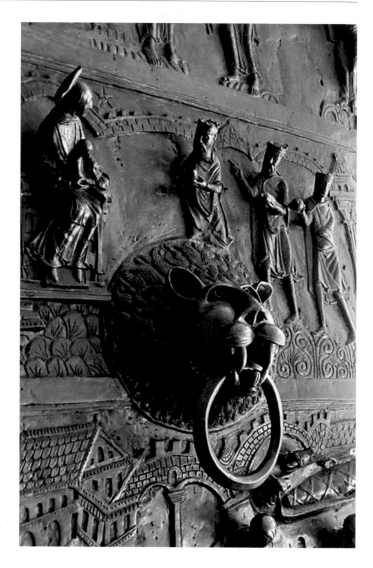

103 Türzieher
der Marienseite

104 Erscheinung
des Auferstandenen
vor Magdalena

darüber hinaus in die pontifikale Liturgie eingebunden. Wie in allen Kathedralkirchen wurde auch in Hildesheim alljährlich am Aschermittwoch ein öffentlicher Bußritus vollzogen, auf den am Gründonnerstag die Wiedereingliederung in die Kirchengemeinschaft folgte.[62] Zu Beginn der österlichen Bußzeit versammelten sich Klerus und Kirchenvolk vor dem Hauptportal. Diejenigen, die schwere Schuld auf sich geladen hatten, bekannten dort ihre Bereitschaft zur

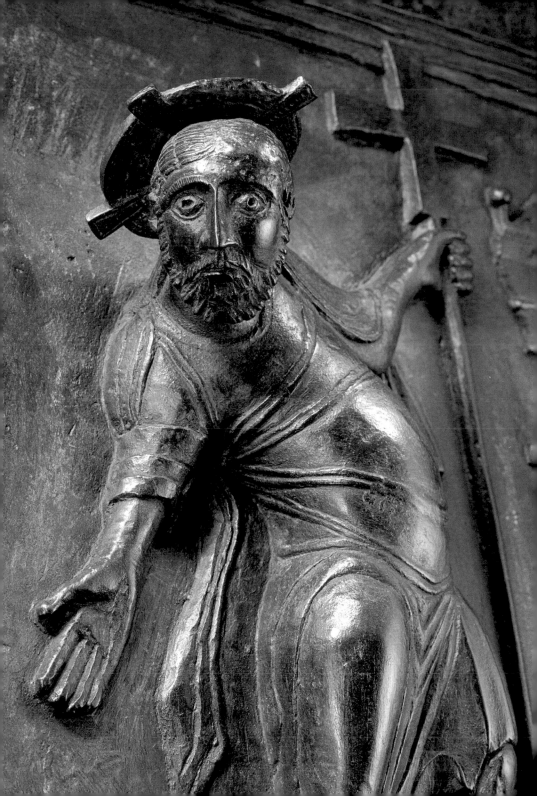

Buße. In der Kirche bekamen sie Asche aufs Haupt gestreut, wurden mit einem Büßergewand bekleidet und so endgültig ausgeschlossen. Am Gründonnerstag erfolgte die Wiederaufnahme, die dann erneut vor der verschlossenen Kirchentür ihren Anfang nahm. Wie sehr das Bildprogramm der Tür auf diesen Ritus abgestimmt ist, zeigt schon das Gebet, das bei der zeremoniellen Vertreibung gesprochen wurde. Ausdrücklich vergleicht es den Ausschluss der Büßer mit der Vertreibung aus dem Paradies und die Mühsal der Bußzeit mit der Mühsal des Erdenlebens, die Adam und Eva durch ihren Sündenfall zuteil geworden ist. Den Büßern und allen an diesem liturgischen Akt beteiligten müssen die Bilder der Tür in solch einer existentiellen Situation eindringlich vor Augen gestanden haben, erst recht, wenn wenige Tage vor dem Osterfest die Ausgesperrten wieder heimgeholt wurden. Der Höhepunkt des Rekonziliationsritus bestand darin, dass die Büßer sich ein letztes Mal zu Boden werfen mussten und dann vom Bischof aufgefordert wurden, sich aus dem Todesschlaf der Sünde zu erheben, um von Christus mit neuem Glanz erfüllt zu werden. Man kann sich gut vorstellen, wie in dieser Situation der Blick nach oben ging, zu den beiden obersten Bildern der Tür: zur Erhebung Adams aus dem Staub der Erde und zur liebevollen Hinwendung des Auferstandenen an die reuige Magdalena (Abb. 104).

Ganz geöffnet wird die Tür mit jenem Flügel, auf dem die thronende Gottesmutter dargestellt ist, die Patronin der Bischofskirche (Abb. 103). So wird schließlich auch dieser Vollzug zum Bild. Es muss sich umso stärker eingeprägt haben, wenn alljährlich am Hochfest der Gottesmutter, dem Patronatsfest des Domes, in einer Antiphon des Stundengebetes das Bild von der durch Eva verschlossenen Paradiestür beschworen wurde, die durch Maria wieder offen steht.[63]

ANMERKUNGEN

Die Wiedergabe der Bibelzitate erfolgt nach der Einheitsübersetzung der Heiligen Schrift.

1 Vgl. Wulf/Rieckenberg 2003, S. 189–192 (Nr. 9).
2 Kruse 2008, S. 144–159.
3 Eine gute Übersicht der Quellen zur Baugeschichte des Domes mit Übersetzung von Hans Jakob Schuffels bietet: Kruse 2000, hier S. 288.
4 Jacobsen/Lobbedey 1993, S. 307–309.
5 Freundlicher Hinweis von Karl Bernhard Kruse, dem wissenschaftlichen Leiter der jüngsten Grabungskampagne. Im Zuge der umfangreichen Grabungen konnten auch Sondierungen im sog. Nordparadies, durchgeführt werden. Nach Kruse deutet hier nichts auf eine Bautätigkeit Bernwards hin. Damit ist die in der Erstauflage dieses Buches geäußerte Hypothese hinfällig, dass schon Bernward vor dem Nordquerhaus eine Eingangshalle errichten ließ, um dort die Türflügel aufhängen zu lassen.
6 Kallfelz 1973, S. 286 f. Der Radleuchter Bernwards fiel vermutlich einem für 1046 bezeugten Dombrand zum Opfer.
7 Zur liturgischen Funktion von Vorkirchen und Atrien: Claussen 1975, S. 6–11 und Sapin 2002. Der Hinweis auf die Vergoldung deutet daraufhin, dass man sich diesen »mit wunderbarem architektonischem Genie über der Kirche errichteten« Glockenträger als gezimmerten, mit Metallplatten verkleideten Vierungsturm zu denken hat, wie er auch für das 12. Jahrhundert nachweisbar ist. Dagegen hält Maike Kozok einen Turm über dem Langhaus für möglich. – Kozok 2004, S. 36–39.
8 Kruse 2000, S. 118 f. und 289.
9 + POSTQVA(M) MAGNV(S) IMP(ERATOR) KAROLVS/ SVV(M) ESSE IVRI DEDIT NATVRAE// + WILLIGISVS ARCHIEP(ISCOPV)S EX METALLI SPECIE/VALVAS EFFECERAT PRIMVS//BERENGERVS HVIVS OPERIS ARTIFEX LECTOR/ VT P(RO) EO D(EV)M ROGES POSTVLAT SVPPLEX (Nachdem der große Kaiser Karl sein Leben der Natur zurückgegeben hatte, war Erzbischof Willigis der erste, der aus Metall hat Flügel machen lassen. Berenger, der Künstler dieses Werkes, bittet inständig, o Leser, du mögest zu Gott für ihn beten). – Mende 1983, S. 25–27 und 133–134.
10 Dibelius 1907, S. 115–150.
11 Mende 2003.
12 Brandt 2009.
13 Kallfelz 1973, S. 352 f.
14 Ebd., S. 280 f.
15 Zu diesen und weiteren Beispielen der Frühzeit: Mende 2003.
16 Zur Kunstbeschreibung in der lateinischen Dichtung: Arnulf 2004, hier vor allem S. 51–70.

17 Einer der frühesten Belege für diesen Darstellungstypus ist das Schöpfungsbild des nach einem späteren Besitzer sog. Ashburnham Pentateuch (Paris, Bibl. nat., nouv. acq. lat. 2334, fol. 1 v). Narkiss 1969; Sörries 1993, S. 26–33 und Taf. 3–12.
18 De Genesi Ad Litteram 6,12. Ü: Perl 1961, S. 223.
19 Pl 111.
20 De Genesi Ad Litteram 9,18. Ü: Perl 1964, S. 119.
21 De civitate Dei 11,29. Ü: Schröder 1914, S. 331.
22 Ebd., 14,13.
23 De Genesi Ad Litteram 11,2–3. Ü: Perl 1964, S. 174–176.
24 Ebd., 11,36. Ü: Perl 1964, S. 217 f.
25 Ebd., 11,32. Ü: Perl 1964, S. 211 f.
26 Dibelius 1907, S. 11 f. und 30–32.
27 De Genesi Ad Litteram 8,9–12. Ü: Perl 1964, S. 57–65.
28 An anderer Stelle vergleicht Augustinus bezeichnenderweise das Wirken der Engel, die Gottes Befehle ausführen, mit einem Ackerbauern, der den Boden bearbeitet (De Genesi ad Litteram 9,15. Ü: Perl 1964, S. 112).
29 Zitiert bei Dibelius 1907, S. 36 (vgl. auch Pl 107,498).
30 De Genesi Ad Litteram 8,18. Ü: Perl 1964 S. 74.
31 De Civitate Dei 15,7. Ü: Schröder 1914, S. 370–375.
32 Auf diesen Gedanken kommt Augustinus im 9. Buch seines Genesiskommentars ausführlich zu sprechen.
33 »Denn er hat aus dem Schoß seiner Mutter nicht den Schuldtitel der Todesverfallenheit empfangen, der sich kundgibt in der ungewollten Regung des Fleisches, wider die der Geist gelüstet, selbst wenn sie vom Willen bezähmt wird. Vielmehr empfing er von da aus einen Leib, dem keine sündhafte Befleckung anhaften sollte, sondern der dazu taugte, den Tod der Schuldlosigkeit zu erdulden und die verheißene Auferstehung zu offenbaren: das eine, damit wir uns vor dem Tod nicht fürchten, das andere, damit diese Offenbarung uns zur Hoffnung diene.« (De Genesi Ad Litteram 10,18. Ü: Perl 1964, S. 154).
34 Dazu ausführlich: Frauenfelder 1939, S. 15–23 und 99–102.
35 Hier greift Pseudo-Matthäus auf die griechische Septuaginta-Übersetzung der Bibel zurück. Die lateinische Übersetzung der zur Zeit Bernwards maßgeblichen Vulgata lautet dagegen »Inmitten der Jahre lass es werden«! Das Motiv muss also schon sehr früh geläufig gewesen sein (vgl. Frauenfelder, S. 20).
36 Kehrer 1908/1909.
37 Das Bildprogramm der bronzenen Kreuzsäule aus St. Michael macht gerade dies zum Thema, lässt das messianische Wirken Jesu aber mit seinem Opfertod am Kreuz enden und hat damit eine ganz eigene inhaltliche Ausrichtung. – Brandt 2009.
38 Der Stuttgarter Psalter, eine um 820/30 entstandene Handschrift, illustriert den 2. Psalm mit einem Bild, das Christus vor Herodes und Pilatus zeigt (Stutt-

gart, Württembergische Landesbibliothek, Bibl. fol. 23, 2v)!

39 Zur Sechszahl ausführlich: Meyer/Suntrup 1987, Sp. 442–479, hier vor allem Sp. 450.

40 De Genesi Ad Litteram 9,18–19. Ü: Perl 1964, S. 118–120.

41 Pl 35.

42 Schrade 1930, S. 161–163.

43 Perrin 1997. – Dass Bernward diese Figurengedichte vertraut waren, erschließt sich über das Bildprogramm der Bronzesäule für St. Michael. – Brandt 2009, S. 104–107.

44 Klein 1984.

45 Man kann sogar damit rechnen, dass diese sog. Bernwardbibel ebenfalls mit einem Genesisbild versehen werden sollte. Dazu neuerdings: v. Euw 2009, S. 501–503.

46 Nordenfalk 1992, hier vor allem S. 122. – Klein 1998.

47 So z. B. der durch Nachzeichnungen der ehem. Bilderreihe in St. Paul vor den Mauern greifbare römische Zyklus, der vor allem in Italien traditionsbildend gewirkt hat. Auch die Genesis-Mosaiken der Vorhalle von San Marco in Venedig sind hier zu nennen, die eine andere spätantike Vorlage verarbeiten. Vgl. dagegen Kessler 1977 (mit zahlreichen Abbildungen).

48 Vgl. oben, Anm. 17.

49 Narkiss 1972. – Besonders getreu sind die verlorenen Bilder, die dem erhaltenen Genesisblatt vorausgingen, offenbar von einer Bilderfolge aufgegriffen worden, die der sog. Millstätter Genesis (Klagenfurt, Museum Rudolphinum. Cod. VI, 19) zur Vorlage diente. Das legen jedenfalls die zahlreichen Übereinstimmungen nahe, die zwischen dieser gegen Ende des 12. Jahrhunderts entstandenen Handschrift und dem Hildesheimer Zyklus bestehen. – Zur Millstätter Genesis: Kracher 1967.

50 Wright 1985, S. 66, Anm. 10.

51 Ehem. Berlin, Kaiser Friedrich-Museum. Zur betreffenden Werkgruppe: Goldschmidt 1918, S. 7 f. und S. 28–30, Nr. 50–58. – Erste Hinweise zu motivischen Übereinstimmungen mit der Hildesheimer Tür bei Dibelius 1907, S. 54, 57 und 66 f.

52 Goldschmidt 1918, Nr. 55.

53 Utrecht, Bibliotheek der Rijksuniversiteit, Ms 32. – Mütherich 1994.

54 Beenken 1924, S. 4–11.

55 Bei der Bronzesäule, die Bernward für St. Michael in Auftrag gab, hat man dagegen tatsächlich den Eindruck, dass der Reliefstil in starkem Maß von karolingischen Treibarbeiten beeinflusst ist. – Brandt, 2009, S. 87–97.

56 Erstmals miteinander verglichen von Panofsky 1924, S. 75.

57 München, Bayerisches Nationalmuseum, Inv. Nr. 160. Weimar, Museum für Kunst und Gewerbe, Inv. Nr. S. M. 369. Nach Vermutung von Adolf Goldschmidt haben die beiden Tafeln ursprünglich Vorder- und Rückdeckel eines karolingischen Evangeliars geziert, dessen beide Hälften heute ebenfalls in München und Weimar liegen. – Goldschmidt 1914, S. 28, Nr. 44 f.

58 Z.B. Goldschmidt 1914, Nr. 72.

59 Dass die fragmentarisch erhaltenen Skulpturen der Westfassade von St. Pantaleon in Köln mit der bernwardinischen Bronzeplastik in Zusammenhang stehen, ist unwahrscheinlich. Rudolf Wesenberg hatte aus der ähnlichen Gesichtsbildung darauf geschlossen und zur Diskussion gestellt, dass der Skulpturenstil von Köln nach Hildesheim vermittelt wurde. Ein wesentliches Argument wird schon dadurch entkräftet, dass Propst Goderamnus von St. Pantaleon, anders als von Wesenberg vorausgesetzt, erst 1022 von Bernward nach Hildesheim berufen wurde, um dort Abt von St. Michael zu werden. Auf das Kunstschaffen in der Bischofsstadt kann er insofern keinen wesentlichen Einfluss mehr genommen haben. Zum anderen hat Uwe Lobbedey die geläufige Frühdatierung des Westbaus von St. Pantaleon in die letzten Jahrzehnte des 10. Jahrhunderts aus guten Gründen in Frage gestellt. Die Kölner Skulpturen sind allenfalls zeitgleich, eher später anzusetzen als die Hildesheimer Bronzetür. Die suggestiven Abbildungsvergleiche Wesenbergs beschränken sich weitgehend auf die Köpfe. Dabei wird übersehen, dass man es in Köln mit monumentalen Einzelfiguren zu tun hat, in Hildesheim dagegen mit einem szenischen Zusammenhang, für den sich in Köln keine erkennbaren Vorstufen benennen lassen. – Zum Skulpturenvergleich mit dem Versuch einer Händescheidung der an der Tür beteiligten Modelleure: Wesenberg 1955, S. 87–116. – Zu Goderamnus: Binding 2008, S. 49 und 53 f. – Zur Datierung von St. Pantaleon: Lobbedey 1986, Bd. 1, S. 175, Anm. 341.

60 Hildesheim, Dom-Museum, Inv. Nr. DS 18, fol. 16v–17r. – Guldan 1966, S. 13–20 und 43–45. – Kahsnitz 1993, S. 27–30.

61 Das vermutet schon Gallistl 2009, S. 67.

62 Vogel/Elze 1963/1972, Bd 2, S. 14–23 und 59–67. – Ergänzend dazu mit detaillierten Hinweisen auf ein Hildesheimer Pontifikale von 1067: Hamilton 2001, S. 108–121.

63 »Paradisi porta per Evam cunctis clausa est et per Mariam virginem iterum patefacta est« (8. Responsorium der Matutin zum Fest der Aufnahme Mariens in den Himmel).

ITERATUR

Arnulf 2004 Arwed Arnulf, Architektur- und Kunstbeschreibungen von der Antike bis zum 16. Jahrhundert, München/Berlin 2004.

Beenken 1924 Hermann Beenken, Romanische Skulptur in Deutschland. 11. und 12. Jahrhundert, Leipzig 1924.

Binding 2008 Günter Binding, St. Michaelis in Hildesheim. Einführung, Forschungsstand und Datierung, in: Seegers-Glocke 2008, S. 7–73.

Bohland 1953 Joseph Bohland, Der Altfried-Dom zu Hildesheim. Die Entwicklung des Hildesheimer Domes vom 8. Jahrhundert bis zum Ausgang des 13., masch. Diss. Göttingen 1953.

Brandt 2009 Michael Brandt, Bernwards Säule (Schätze aus dem Dom zu Hildesheim, Bd. 1), Regensburg 2009.

Claussen 1975 Peter Cornelius Claussen, Chartres-Studien. Zu Vorgeschichte, Funktion und Skulptur der Vorhallen, Wiesbaden 1975.

Dibelius 1907 Franz Dibelius, Die Bernwardstür zu Hildesheim, Straßburg 1907.

Frauenfelder 1939 Reinhard Frauenfelder, Die Geburt des Herrn. Entwicklung und Wandlung des Weihnachtsbildes vom christlichen Altertum bis zum Ausgang des Mittelalters, Leipzig 1939.

Gallistl 2007/08 Bernhard Gallistl, »In Faciem Angelici Templi«. Kultgeschichtliche Bemerkungen zu Inschrift und ursprünglicher Platzierung der Bernwardtür, in: Jahrbuch für Geschichte und Kunst im Bistum Hildesheim 75/76, 2007/08, S. 59–92.

Gallistl 2009 Bernhard Gallistl, Bedeutung und Gebrauch der großen Lichterkrone im Hildesheimer Dom, in: Concilium medii aevi 12, 2009 (http://cma.gbv.de/z/2009).

Goldschmidt 1914 Adolph Goldschmidt, Die Elfenbeinskulpturen aus der Zeit der karolingischen und sächsischen Kaiser. VIII.–XI. Jahrhundert (Die Elfenbeinskulpturen, Bd. 1), Berlin 1914.

Goldschmidt 1918 Adolph Goldschmidt, Die Elfenbeinskulpturen aus der Zeit der karolingischen und sächsischen Kaiser. VIII.–XI. Jahrhundert (Die Elfenbeinskulpturen, Bd. 2), Berlin 1918.

Guldan 1966 Ernst Guldan, Eva und Maria. Eine Antithese als Bildmotiv, Graz/Köln 1966.

Hamilton 2001 Sarah Hamilton, The Practice of Penance 900–1050, Bury St. Edmunds (UK) 2001.

Jacobsen/Lobbedey 1993 Werner Jacobsen und Uwe Lobbedey unter Mitarbeit von Andreas Kleine Tebbe, Der Hildesheimer Dom zur Zeit Bernwards, in: Michael Brandt/Arne Eggebrecht (Hrsg.), Bernward von Hildesheim und das Zeitalter der Ottonen. Katalog der Ausstellung Hildesheim 1993, Band 1, Hildesheim/Mainz 1993, S. 299–311.

Kahsnitz 1993 Rainer Kahsnitz, Die Bilder, in: Kat. Hildesheim 1993a, S. 25–55.

Kallfelz 1973 Hatto Kallfelz (Hrsg.), Leben des hl. Bernward, Bischofs von Hildesheim, verfasst von Thangmar. in: ders., Lebensbeschreibungen einiger Bischöfe des 10.–12. Jahrhunderts (Ausgewählte Quellen zur deutschen Geschichte des Mittelalters. Freiherr von Stein-Gedächtnisausgabe, Bd. XXII), Darmstadt 1973, S. 263–361.

Kat. Hildesheim 1993a Das Kostbare Evangeliar des Heiligen Bernward, Katalog zur Ausstellung in Hildesheim, hrsg. von Michael Brandt, mit Beiträgen von Michael Brandt, Rainer Kahsnitz, Hans Jakob Schuffels und Regula Schorta, München 1993.

Kat. Hildesheim 1993b Bernward von Hildesheim und das Zeitalter der Ottonen, Katalog zur Ausstellung, hrsg. von Michael Brandt/Arne Eggebrecht, 2 Bde., Hildesheim/Mainz 1993.

Kehrer 1908/09 H. Kehrer, Die Heiligen Drei Könige in Literatur und Kunst, Bd. 1/2, Leipzig 1908/09.

Kessler 1977 Herbert L. Kessler, The Illustrated Bibles from Tours (Studies in Manuscript Illumination 7), Princeton (New Jersey) 1977.

Klein 1984 Peter K. Klein, Les Images de la Genèse de la Bible Carolingienne de Bamberg et la Tradition des Frontispices Bibliques de Tours, in: Texte et Image. Actes du Colloque international de Chantilly 1982, Paris 1984, S. 77–107, PL XXI–XXIII.

Klein 1998 Peter K. Klein, Zur Nachfolge der karolingischen Bilderbibeln: Die touronische Vorlage des Bernward-Evangeliars in Hildesheim, in: Peter K. Klein/Regine Prange (Hrsg.), Zeitenspiegelung. Zur Bedeutung von Tradition in Kunst und Wissenschaft. Festschrift für Konrad Hoffmann zum 60. Geburtstag am 8. Oktober 1998, Berlin 1998, S. 33–45.

Kozok 2004 Maike Kozok, Der Tristegum-Turm des Hildesheimer Domes. Ikonographie und Bedeutung einer Vierungsturmfront vom Mittelalter bis zur Neuzeit, Hildesheim 2004.

Kozok/Kruse 1993 Maike Kozok/Karl Bernhard Kruse, Zum Modell »Hildesheim um 1022«, in: Kat. Hildesheim 1993b, Bd. 1, S. 291–298.

Kracher 1967 A. Kracher (Hrsg.), Millstätter Genesis und Physiologus Handschrift. Vollständige Faksimileausgabe (Codices Selecti X), Graz 1967.

Kruse 2000 Karl Bernhard Kruse, Der Hildesheimer Dom. Von der Kaiserkapelle und den karolingischen Kathedralkirchen bis zur Zerstörung 1945. Grabungen und Bauuntersuchungen auf dem Domhügel 1988 bis 1999, mit Beiträgen von Helmut Brandorff u. a. (Materialien zur Ur- und Frühgeschichte Niedersachsens 27), Hannover 2000.

Kruse 2008 Karl Bernhard Kruse: Zum Phantom der Westhalle mit dem Standort der Bronzetüren in St. Michael, in: Seegers-Glocke 2008, S. 144–159.

Lobbedey 1986 Uwe Lobbedey, Die Ausgrabungen im Dom zu Paderborn 1978/80 und 1983 (Denkmalpflege und Forschung in Westfalen, Bd. 11), Bonn 1986.

Mende 1983 Ursula Mende, Die Bronzetüren des Mittelalters 800–1200, München 1983.

Mende 2003 Ursula Mende, Antikentradition mittelalterlicher Türen und Türbeschläge, in: Ernst Künzl/Susanna Künzl, Das römische Prunkportal von Ladenburg, mit Beiträgen von Berndmark Heukemes u. a. (Forschungen und Berichte zur Vor- und Frühgeschichte in Baden-Würtemberg, Bd. 94), Stuttgart 2003, S. 315–373.

Meyer/Suntrup 1987 Heinz Meyer/Rudolf Suntrup, Lexikon der Mittelalterlichen Zahlenbedeutungen, München 1987.

Mütherich 1994 Florentine Mütherich, Die Schule von Reims, T. 1: Von den Anfängen bis zur Mitte des 9. Jahrhunderts (Die Karolingischen Miniaturen, Bd. 6), Berlin 1994.

Narkiss 1969 Bezalel Narkiss, Towards a Further Study of the Ashburnham Pentateuch (Pentateuque de Tours), in: Cahiers archeologiques 19, 1969, S. 45–60.

Narkiss 1972 Bezalel Narkiss, Reconstruction of Some Original Quires of the Ashburnham Pentateuch, in: Cahiers archeologiques 22, 1972, S. 19–28.

Nordenfalk 1992 Carl Nordenfalk, Noch eine turonische Bilderbibel, in: ders., Studies in the History of Book Illumination, London 1992, S. 120–127 und 247–50 sowie Taf. XLIV–XLV.

Oswald 2003 Friedrich Oswald, Principale nostrum monasterium cripta quadam... obscuratam. Ein Forschungsbericht zur Baugeschichte des Hildesheimer Domes, in: architectura 2, 2003, S. 132–152.

Panofsky 1924 Erwin Panofsky, Die Deutsche Plastik des 11. bis 13. Jahrhunderts, München 1924.

Pl Patrologiae Cursus Completus...., Series Latina, hrsg. v. Jaques Paul Migne.

Pl 35 Aurelius Augustinus, In Joannis Evangelium, Tract. 1, in: PL, Bd. 35, 1861, Sp. 1379.

Pl 111 Rabanus Maurus: De Universo 6. Buch, Cap. 1 (De homine et partibus ejus), in: PL, Bd. 111, 1852, Sp. 139.

Perl 1961 Carl Johann Perl (Hrsg.), Aurelius Augustinus: Über den Wortlaut der Genesis, I. Band: Buch I–VI (Deutsche Augustinusausgabe), Paderborn 1961.

Perl 1964 Carl Johann Perl (Hrsg.), Aurelius Augustinus: Über den Wortlaut der Genesis, II. Band: Buch VII–XII (Deutsche Augustinusausgabe), Paderborn 1964.

Perrin 1997 Michael Perrin (Hrsg.), Rabanus Mauru »In honorem sanctae crucis«, (Corpus Christianorun Continvatio mediaevalis C), Turnhout 1997.

Sapin 2002 Christian Sapin (Hrsg.), Avant-Nefs & Espaces d'Accueil dans l'Eglise entre le IVe et le XIIe siècle, Paris 2002.

Schneider 2003 Wolfgang Christian Schneider, Der spätantike Kaiser zwischen Palast und Altarraum. Akte der Grenzsetzung und Grenzüberschreitung als Identitätserweis und Autorisierungsstrategie, in: E. Fischer-Lichte u.a. (Hrsg.), Ritualität und Grenze, Tübingen/Basel 2003, S. 351–379.

Schröder 1914 Alfred Schröder (Hrsg.), Des heiligen Kirchenvaters Aurelius Augustinus zweiundzwanzig Bücher über den Gottesstaat, Bd. 2 (Bibliothek der Kirchenväter), München 1914.

Seegers-Glocke 2008 Christiane Seegers-Glocke (Hrsg.), St. Michaelis in Hildesheim. Forschungsergebnisse zur bauarchäologischen Untersuchung im Jahr 2006 (Arbeitshefte zur Denkmalpflege in Niedersachsen 34), Hameln 2008.

Sörries 1993 Reiner Sörries, Christlich-Antike Buchmalerei im Überblick, Wiesbaden 1993.

Vogel/Elze 1963/1972 Cyrille Vogel/Reinhard Elze (Hrsg.), Le Pontifical Romano Germanique du dixième Siécle, Bd. 1–3 (Studi e Testi 226/27 und 269), Citta del Vaticano 1963/1972.

v. Euw 2009 Anton v. Euw, Bernwardbibel, in: Christoph Stiegemann/Martin Kroker (Hrsg.), Für Königtum und Himmelreich. 1000 Jahre Bischof Meinwerk von Paderborn, Katalog der Ausstellung Paderborn 2009, Regensburg 2009, S. 501–503.

Wesenberg 1955 Rudolf Wesenberg, Bernwardinische Plastik. Zur ottonischen Kunst unter Bischof Bernward von Hildesheim, Berlin 1955.

Wright 1985 David H. Wright, When the Vatican Vergil was in Tours, in: Katharina Bierbrauer/Peter K. Klein/Willibald Sauerländer (Hrsg.), Studien zur mittelalterlichen Kunst 800–1250. Festschrift für Florentine Mütherich zum 70. Geburtstag, München 1985, S. 53–66.

Wulf/Rieckenberg 2003 Christine Wulf/Hans Jürgen Rieckenberg, Die Inschriften der Stadt Hildesheim (Die deutschen Inschriften 58 – Göttinger Reihe, Bd. 10), Teil 2: Die Inschriften, Jahreszahlen und Initialen, Wiesbaden 2003.